古代部分

八十五

陈容绘

龙部分

榮寶齋畫譜

荣寶齋出版社
北京

前言

传统的中国绘画以其独特的艺术语言，记录了中华民族每一个历史时代的面貌，反映和凝聚了我们民族的审美意识和传统思想。她以东方艺术特色立于世界艺林，汇为全世界人文宝库的财富。我们当代人得以继承享用这样一笔珍贵的文化遗产是有幸并足以引为自豪的。面对这样一笔巨大的财富，把其中优秀的部分继承下来『古为今用』并加以弘扬光大，这同时也是当代人的责任。继承什么，怎样弘扬传统绘画遗产，这是一个不容选择的命题。回答这个命题的艺术实践是具体的，其意义是现实和延伸的。在具体的绘画艺术实践中，我们不必就这个题目为个别的绘画教条所规范楷模，每一个画家都有自己对传统的认识和理解，都有着自己的感情并各取所需。继承和弘扬优秀文化遗产的理论和愿望都体现在当代人所创造的绘画艺术之中。

中国绘画有其发展的过程和依存的条件，有其不断成熟完善和自律的范畴，明显地区别于其他画种。她以线为主，骨法用笔，重审美程式造型，对物象固有色彩主观理想的表现，客观世界和主观心理合成的『高远、深远、平远』『散点透视』的营构方式；『师造化』『以形写神，神形兼备』的现实主义艺术理想；工笔、写意的审美分野，绘画与文学联姻，诗书画印一体对意境的再造；直写『胸中逸气』的文人笔墨；各持标准的门户宗派，多民族的艺术风范与意趣；以及几千年占统治地位的封建士大夫思想文化的大背景，等等。从而构成了传统中国画的形式和内容特征。一个具有数千年文明传统的民族所发展和创造的文化，在创造新时代的绘画艺术中，不可能割断自己的血脉，摒弃曾经千锤百炼、人民喜闻乐见的美的形式和传统精神，这些特质都有待我们今天继续研究和借鉴。『数典忘祖』『抱残守缺』或『陈陈相因』都不益于繁荣绘画艺术和建设改革开放时代的新文明。

对传统文化的热爱和了解，是继承和弘扬优秀文化遗产的前提。热爱和了解传统绘画艺术的人民大众是传统绘画艺术生生不息的土壤。在中国绘画发展的历史上，没有任何一个时代像今天这样拥有众多的画家和爱好者。大家以自己热爱的传统绘画陶冶情怀，讴歌时代，创造美以装点我们多姿多彩的生活。为此服务并做出努力是出版工作者的责任。就传统中国绘画的研习方法而言，历代无论院体或民间，师授或是私淑，都十分重视临摹。即便是今天，积极地去临摹习仿古代优秀作品，仍不失为由表及里了解和掌握中国画技法风格的有效方法之一，通俗的范本也因此仍然显得重要。我们将继承弘扬民族文化的社会命题落在出版社工作实处，继《荣宝斋画谱·现代部分》百余册出版之后，现又开始编辑出版《荣宝斋画谱·古代部分》大型普及类丛书。

丛书以中国古代绘画史为基本线索，围绕传统绘画的内容题材和形式体裁两方面分别立册；以编辑典型画家的风格化作品和名作为主，注重技法特征、艺术格调和范本效果；从宏观把握丛书整体体例结构并丰富其内容；对当代人喜闻乐见的画家、题材和具有审美生命力的形式体裁增加立册数量；由具有丰富教学经验的画家、美术理论家撰文做必要的导读；按范本宗旨酌情附相应的文字内容，以缩小读者与范本的距离。有关古代作品的传绪断代、真伪优劣，这是编辑这部丛书难免遇到的突出的学术问题，我们基于范本目的，一般沿用著录成说。在此谨就从书的编辑工作简要说明，并衷心希望继续得到广大读者的关心和帮助。我们希望为更多的人创造条件去了解传统中国绘画艺术，使《荣宝斋画谱·古代部分》再能成为滋养民族绘画艺术的土壤，为光大传统精神，创造人民需要且具有时代美感的中国画起到她的作用。

荣宝斋出版社　一九九五年十月

陈容简介

陈容（一一八九—一六八）字公储，号所翁，福建长乐人。宋孝宗淳熙十六年（一一八九）出生于福建长乐县西关。初入太学，与建 艾淑同舍，「画龙俱得名，时称六馆 妙。」

目录

陈容及其画龙概说

李文秋

南宋国祚式微，很多文人画家借画龙来表达他们的民族情怀和不屈之心。当时画龙著名者有陈容、法常、陈珩、陈猷、陈雷岩、叶兰翁、吴伯原、刘怀仁、段志龙等。名气最大、成就最高、影响最广者当属陈容。

明正德《福州府志》载：『陈容，长乐人，号所翁，官至大夫，擅画龙，为世所宝爱』[1]。夏文彦《图绘宝鉴》中载：『陈容，字公储，自号所翁，……为国子监主簿，出守莆田。贾秋壑招致宾幕，无何，醉辄狷侮之，贾不为忤。诗文豪壮，暇则游翰墨，善画龙，得变化之意，泼墨成云，嘘水成雾。醉余大叫，脱巾濡墨，信手涂抹，然后以笔成之，或全体，或一臂一首，隐约而不可名状者，曾不经意而得，皆神妙，绛色者可并董羽，往往赝本亦托以传』[2]。汤垕在《画鉴》载：『（陈容）深得变化之意，泼墨成云，嘘水成雾。醉余大叫，脱巾濡墨，信手涂抹，然后以笔成之，升而降者，俯而视者，踞而爪石者，相向者，相斗者，乘云跃雾，战沙出水者，以珠为戏而争者，或全体发见，或一臂一首，隐约不可名状者，曾不经意而得，皆神妙』[3]。林树中考证陈容的生卒年为一一八九到一二六八，享年八十岁，此说目前多被接受[4]。

上述文献中基本描述出了陈容画龙的过程：『先喝醉，后醉余大叫，再脱掉头巾，以致信手涂抹，最后以笔成之』。可见陈容画龙借助酒精的力量，以头巾为笔信手涂抹，真是近乎一种癫狂的状态。此非大才情者，难以为之。

目前世面上约有二十件署款为陈容画龙的墨龙作品，真赝并存。严格地讲，笔者认为，陈容的墨龙真迹精品以美国波士顿美术馆收藏的《九龙图》、广东博物馆收藏的《墨龙图》、上海龙美术馆收藏的《六龙图》为代表。

美国波士顿美术馆收藏的《九龙图》长卷作于理宗淳祐四年（一二四四），纸本水墨，纵四十六点三，横一千零九十六点四厘米。画卷上共画有九条龙，分置于山石、云雾和急流之中。卷首一龙从岩石中横卧跃出；第二龙升腾于云气之中；第三龙怀抱岩石，躬身上攀，作正面形态；第四龙被一股急流推向巨大的漩涡；第五龙向上腾跃，与第六龙向下疾驰形成互动的一组；第七龙大部被巨浪淹没，作搏击风浪状；第八龙又跃入云雾之中；第九龙俯伏山石之上，作歇息状。九龙动态各不相同，生动有致，阴森恐怖，极富想象力。《九龙图》在构图形式上虚实相映，有张有弛，气势惊人。整幅作品迸发出龙的无穷变化之神力，粗犷迅疾的线条勾勒，凸现了龙的电光乍现、威猛布空的气势，细腻的水墨烘染出云起水涌之状，更加有力地揭示了龙的精神内涵。整幅画面浓淡墨色的渲染，可以说恰如其分，干湿变化也达到了浑然一体，整幅画面磅礴大气。《九龙图》不仅是陈容的精品，且为其盛年时期之力作。

广东省博物馆收藏的《墨龙图》，绢本水墨，纵二百零五点三厘米，横一百三十一厘米。一九五八年由广东省文管会移交广东省博物馆。作品描绘了一条独龙于云雾中腾空而起，直上九霄，气度超凡。陈容用雄壮遒劲的线条勾画出龙的造型，以浓淡相间的墨色晕染其身形，运笔迅捷，水墨淋漓，一气呵成。龙的姿态盘旋矫健，云气缭绕全身，有凌驾于九天外的恢宏气势。作品形象逼真，真气弥漫，有效地表现了龙的叱咤风云、势震山河的意气，是陈容不可多得的精品之一。

上海龙美术馆收藏的《六龙图》，纸本水墨，横四百四十点七厘米，纵三十四点三厘米，书法尺幅横八十三厘米，纵三十五点一厘米。我们整体观察和比较，《六龙图》与《九龙图》《墨龙图》如出一辙，无论是在整体气息、内在气韵，还是在笔墨造型等诸多方面都十分一致。气息在书画鉴定中起着至关重要的作用，气息虽然是一个难以量化的东西，但是能感受到，就像人的气质一样，他是特定的。

无论是在整体气息，内在气韵，还是在笔墨造型等诸多方面都十分一致。徐邦达、谢稚柳、刘九庵等前辈很多时候就是靠气息来决定一幅书画作品的真伪。通过整体感受和品味，我们不难

发现《六龙图》与《九龙图》《墨龙图》都体现出了浓浓的南宋文人雅士的时代气息，陈容所特有的豪放不羁、纵情挥洒的个人气息特点在这两幅作品中也是相同的。

具体来看，如果我们将《六龙图》与《九龙图》《墨龙图》中的龙头、龙身、龙背、龙腿、龙爪、龙尾、龙鳞、山石、水、云雾等作为比照对象，通过综合细致、全面深入的对比分析，会发现它们在艺术风格、笔墨技巧、造型方法诸多方面具有内在的一致性。

《六龙图》上有陈容亲笔题识，这篇书法沉着雍容、潇洒大度、意态万千，具有典型的宋人书法特点。徐邦达曾讲：『依凭笔法的特点来鉴别书画的真伪，是最为可靠的』[5]。《六龙图》与《九龙图》《墨龙图》中的书法题识在笔法、笔性上具有内在的同一性。

李虹霖认为：『《六龙图》与《九龙图》在诸多方面十分一致，某些细节刻画上似更经意，点染亦更为细致，故应是陈容精力最旺盛阶段的极精心之作』[6]。

陈容性情耿直，嗜酒、善画，诗书画俱佳，是一个才气逼人的文人画家，他用天风海雨式的笔墨语言创作出了生动传神的龙的形象，集中表现出了中华文化的精髓，更是我国民族文化的瑰宝，在中国艺术长空中闪耀着神奇的光芒！

（作者为中国国家博物馆研究馆员）

注　释

［1］见郝玉麟等监修《福建通志》卷二，清乾隆丁巳本。

［2］见夏文彦《图绘宝鉴》，商务印书馆，1937年版。

［3］见汤垕《画鉴》，上海人民美术出版社，1959年版。

［4］见林树中《陈容画龙今存作品及其生平的探讨——兼与铃木敬等先生商榷》，载南京艺术学院《艺苑·美术版》，1994年第1、2期。

［5］见徐邦达《古书画鉴定概论》，文物出版社，1981年版，第18页。

［6］见李虹霖《宋·陈容〈六龙图〉考证》，载中国书画网http://www.chinashj.com，2019年7月20日。

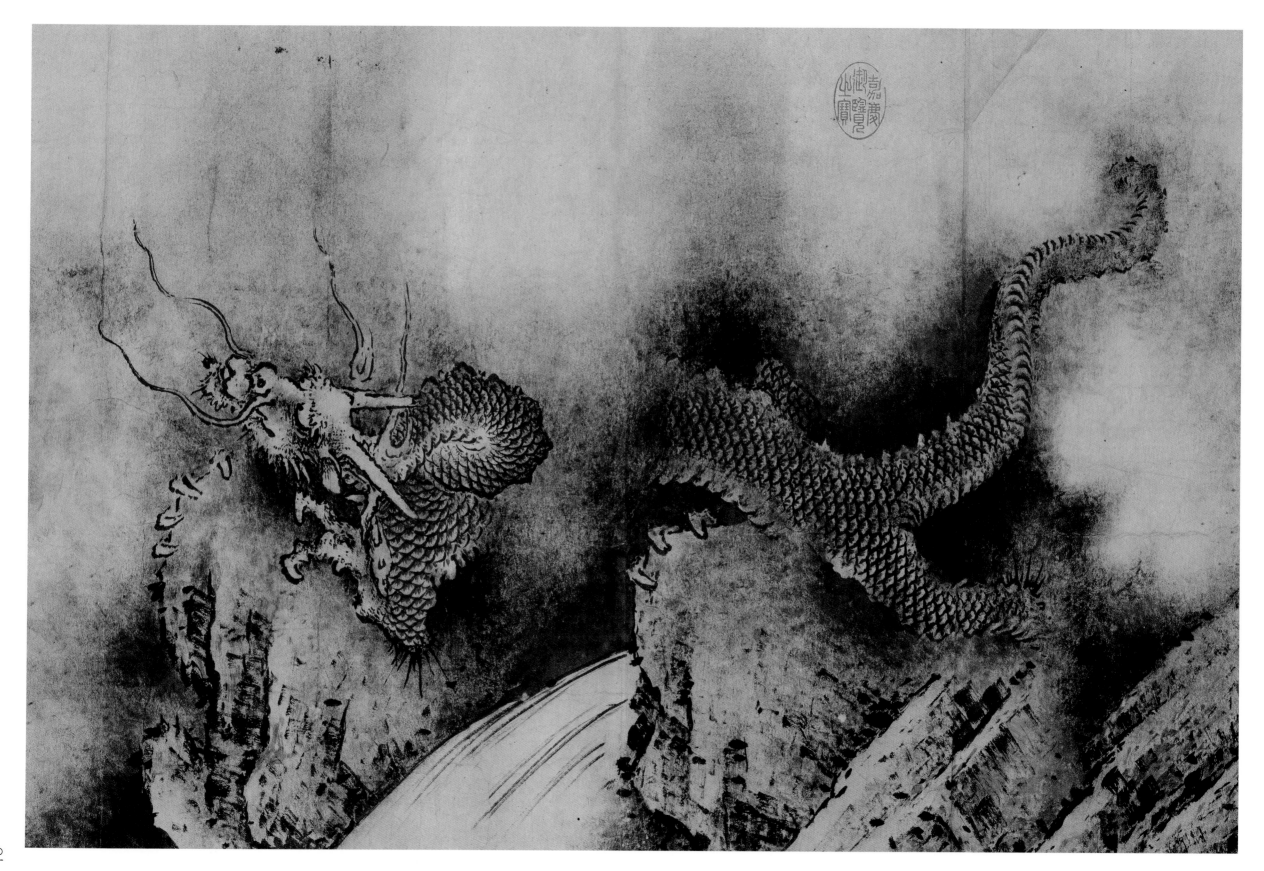

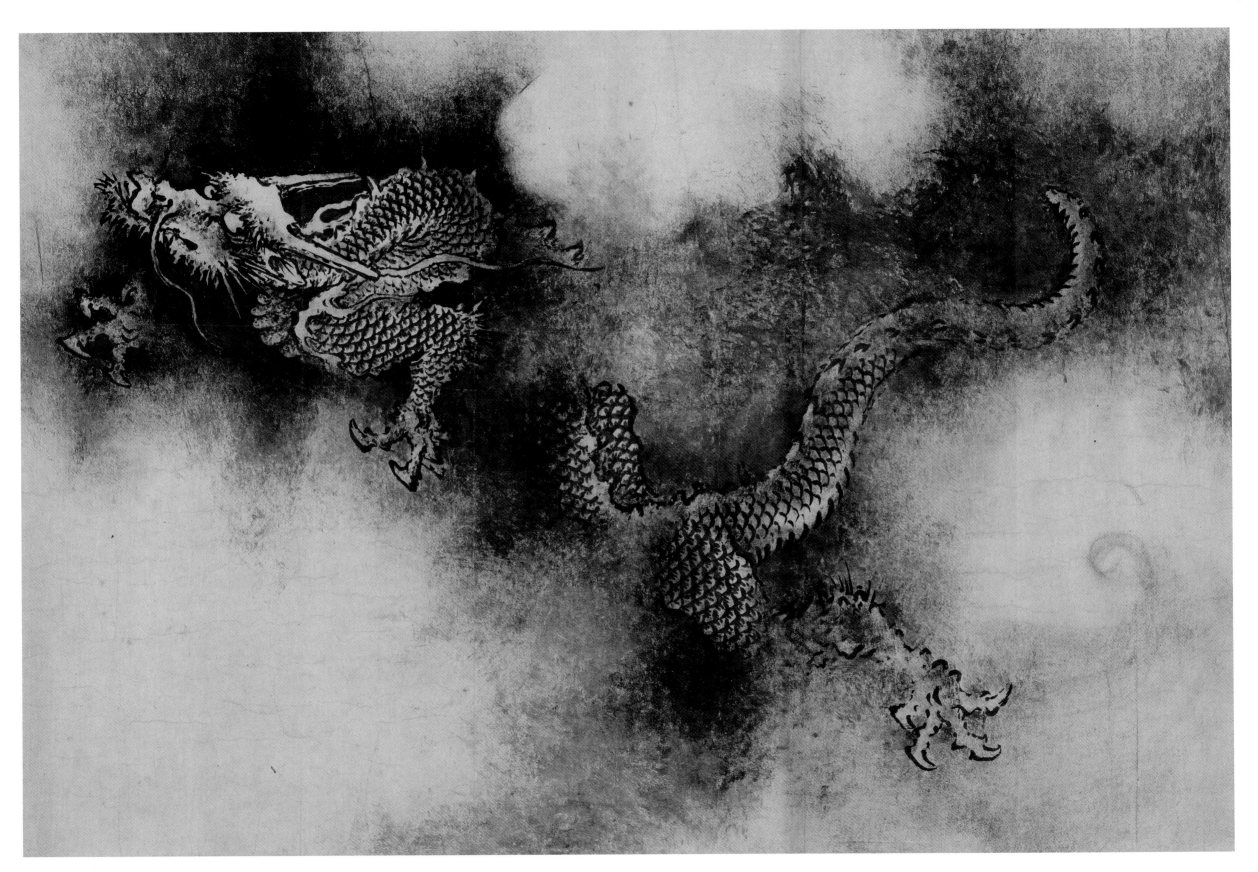

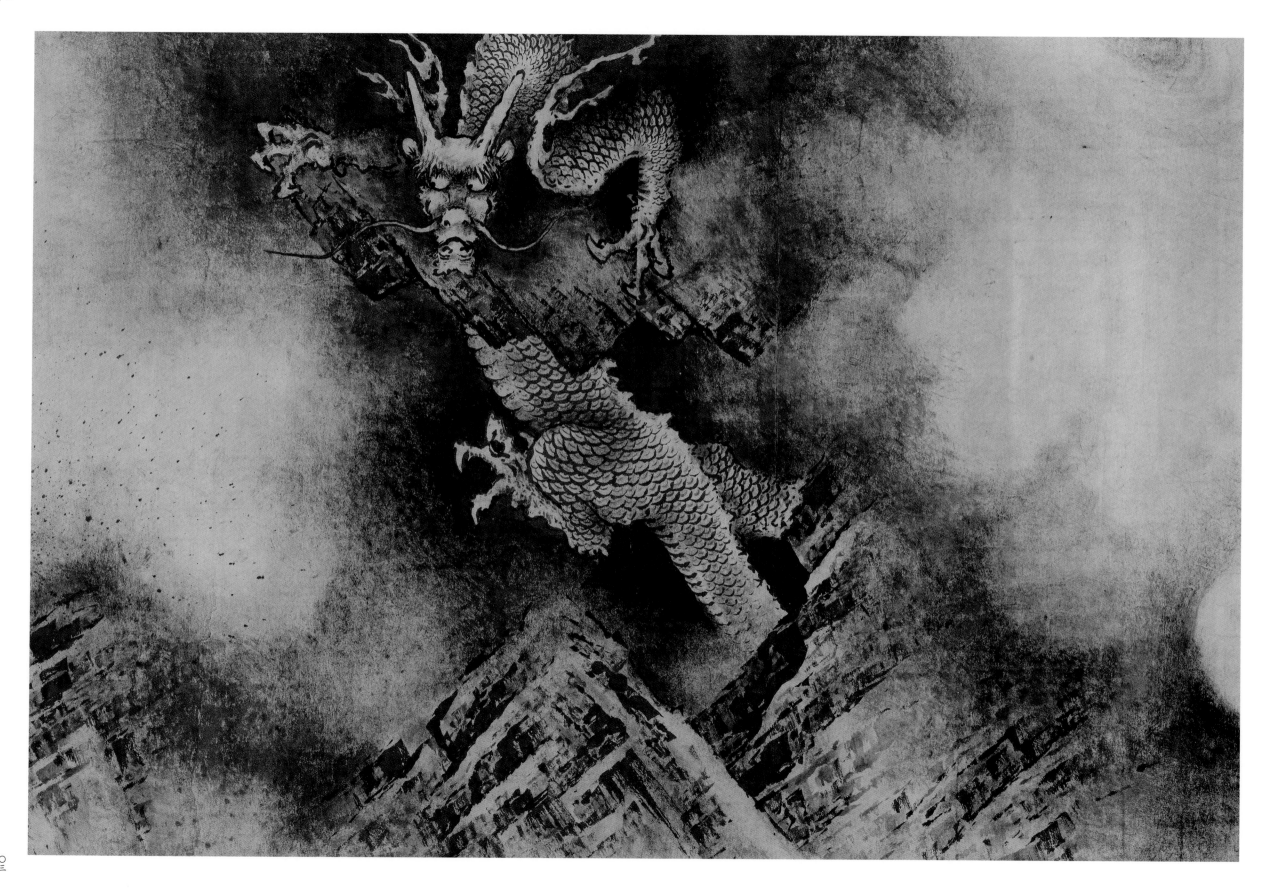

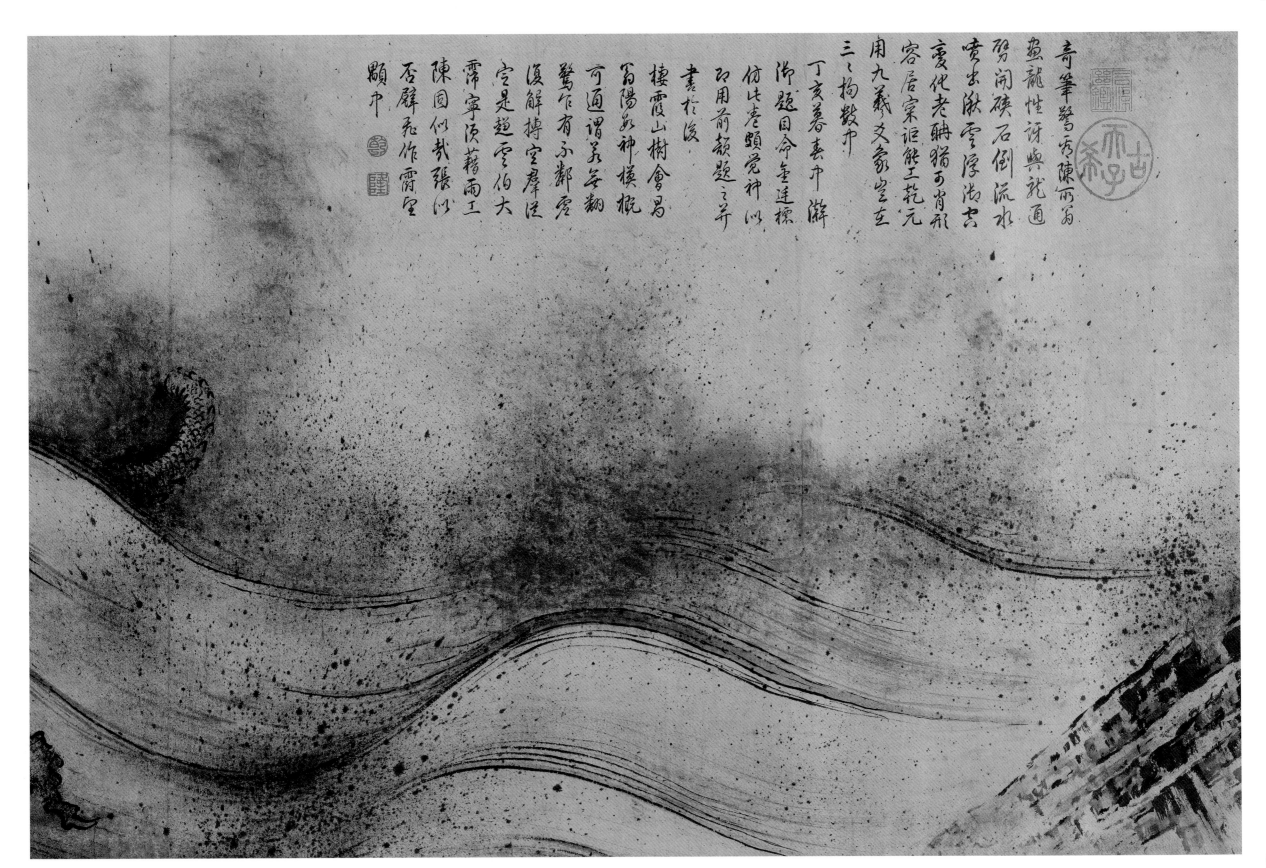

奇筆鴛鴦秀陳所為
畫龍性詐與乾通
勢闹磧石倒流水
噴出湫雲浮浩虛
變化老酣猶可想形
容居宋詎能工乾元
用九義文象堂左
三三拘殼巾
丁亥暮春巾游
御題因命金連標
仿此老頹覺神似
乃用前額題之并
書於後
棲霞山樹會昌
蜀陽於神橫概
可通謂羌無翱
驚乍有不鄰雲
復解搏空犀汪
宮是超雲伯大
霈寧須藉雨工
陳同似我張以
否辟死作霄室
顯巾

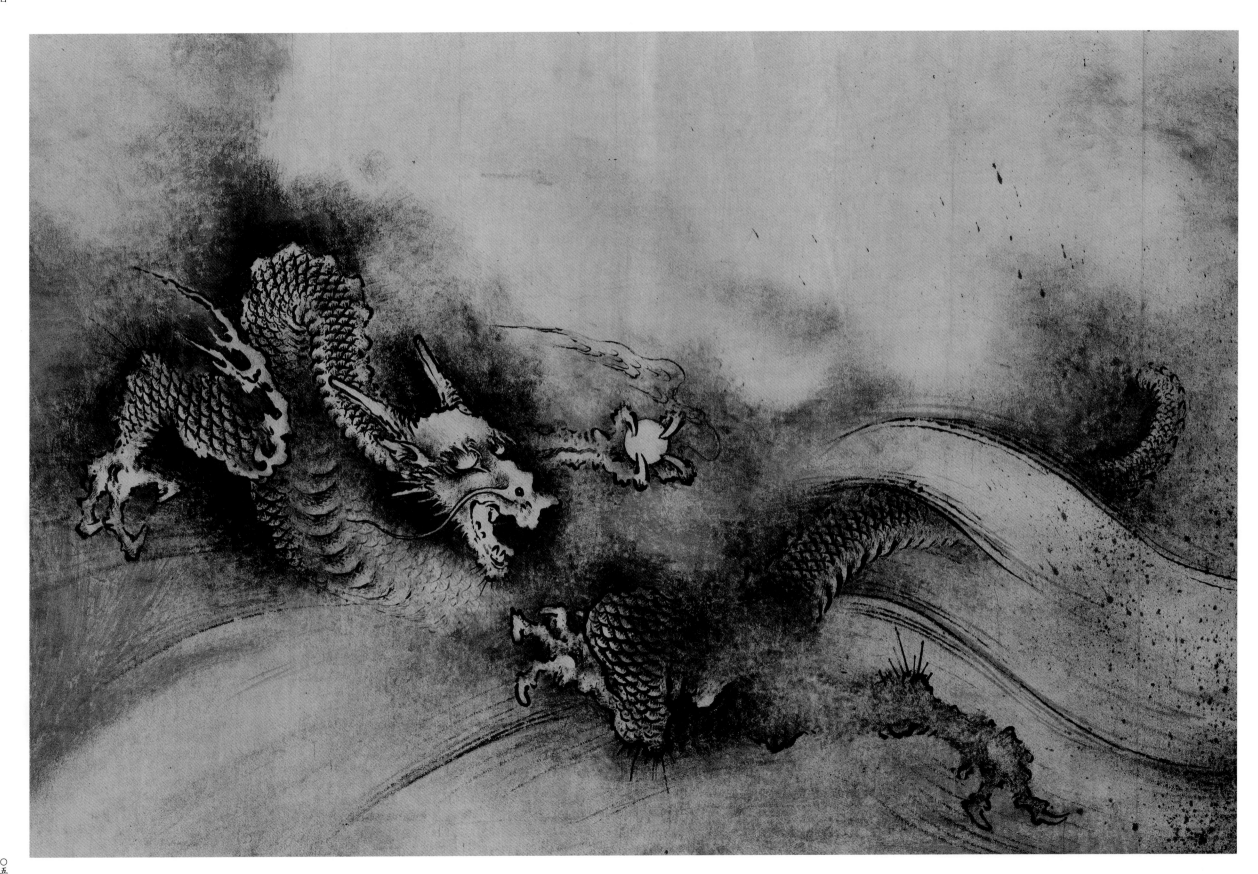

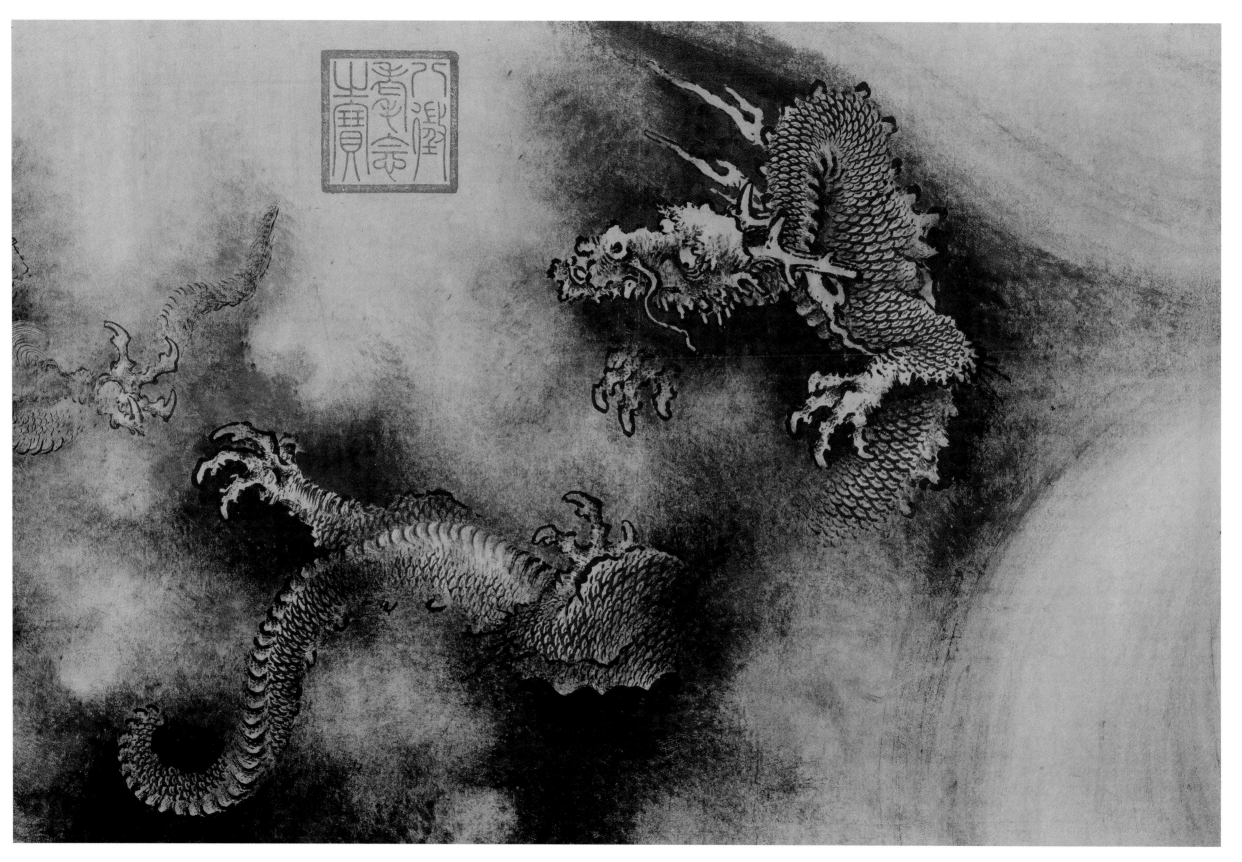

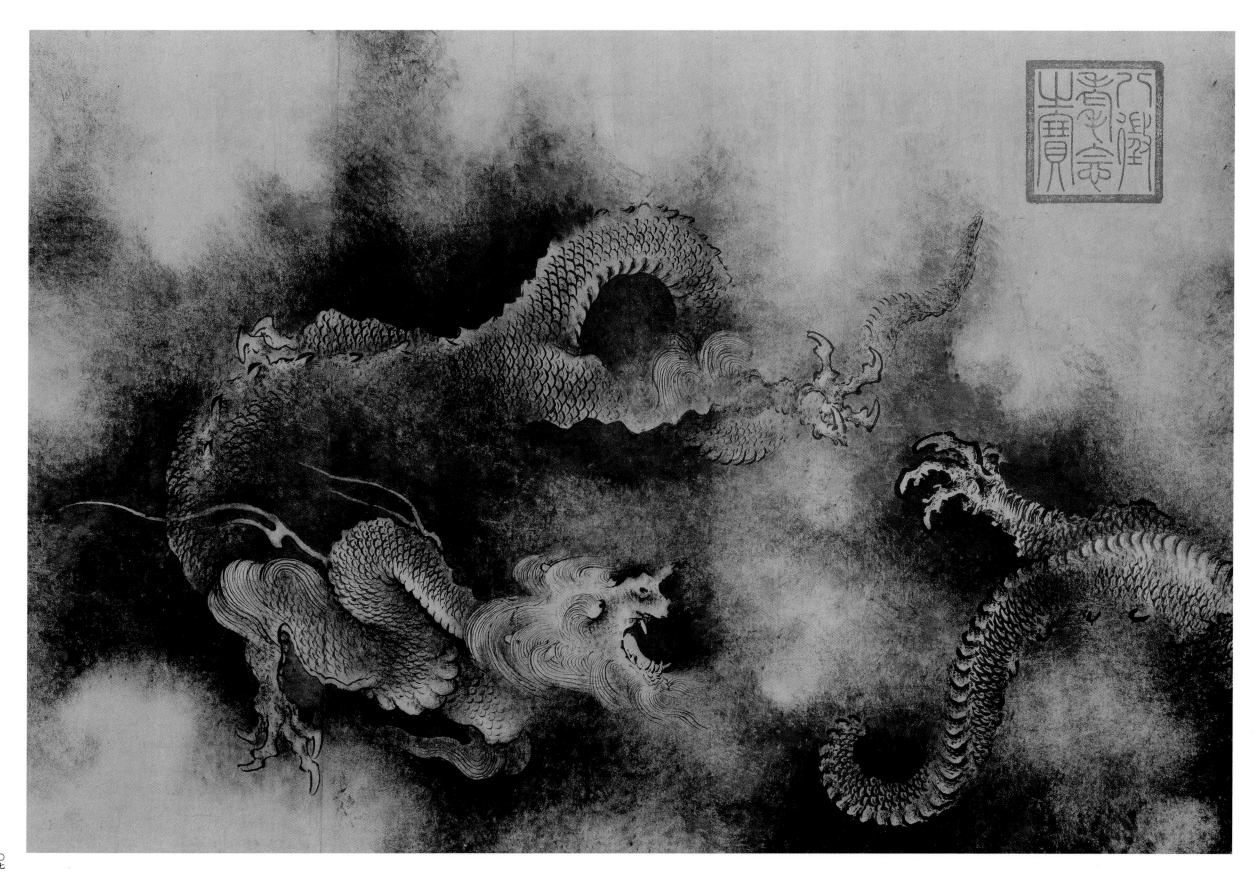

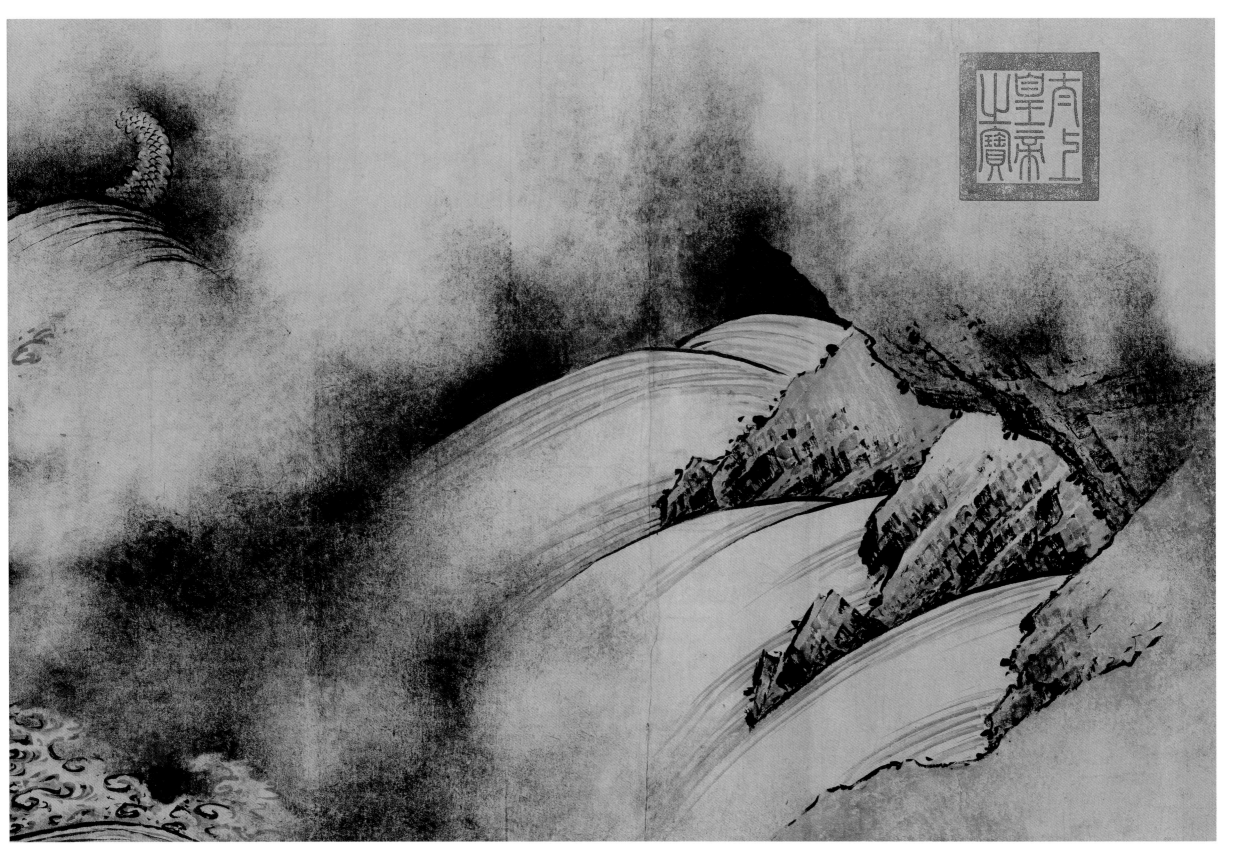

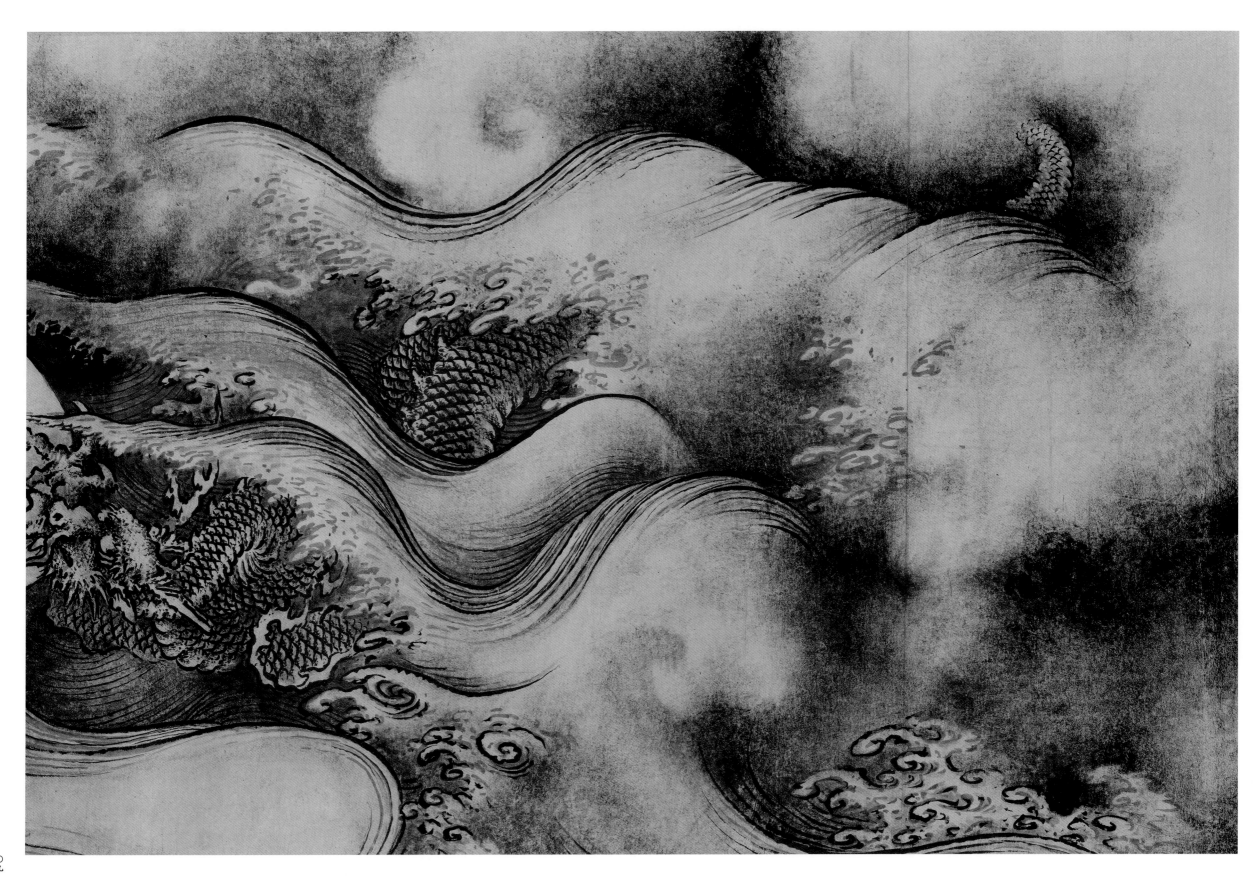

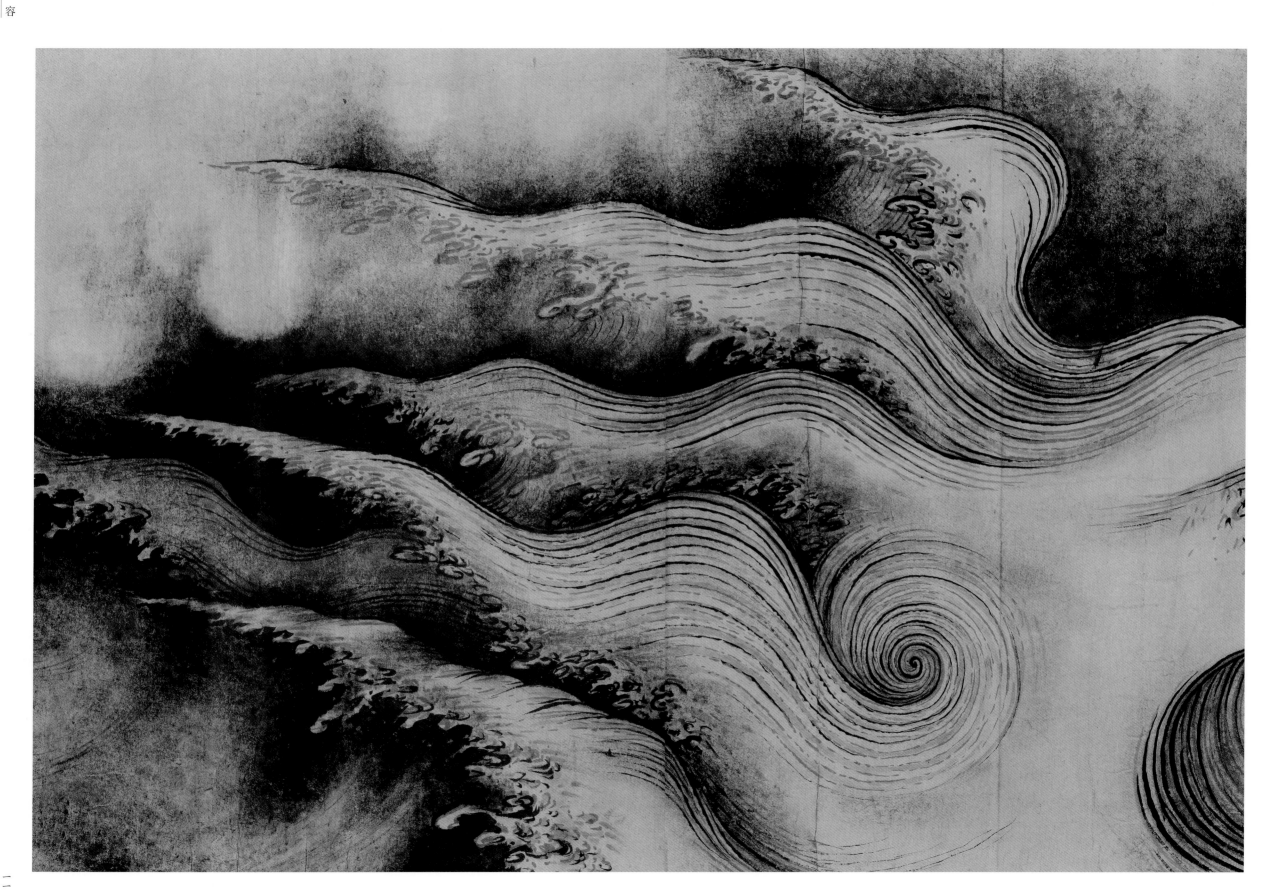

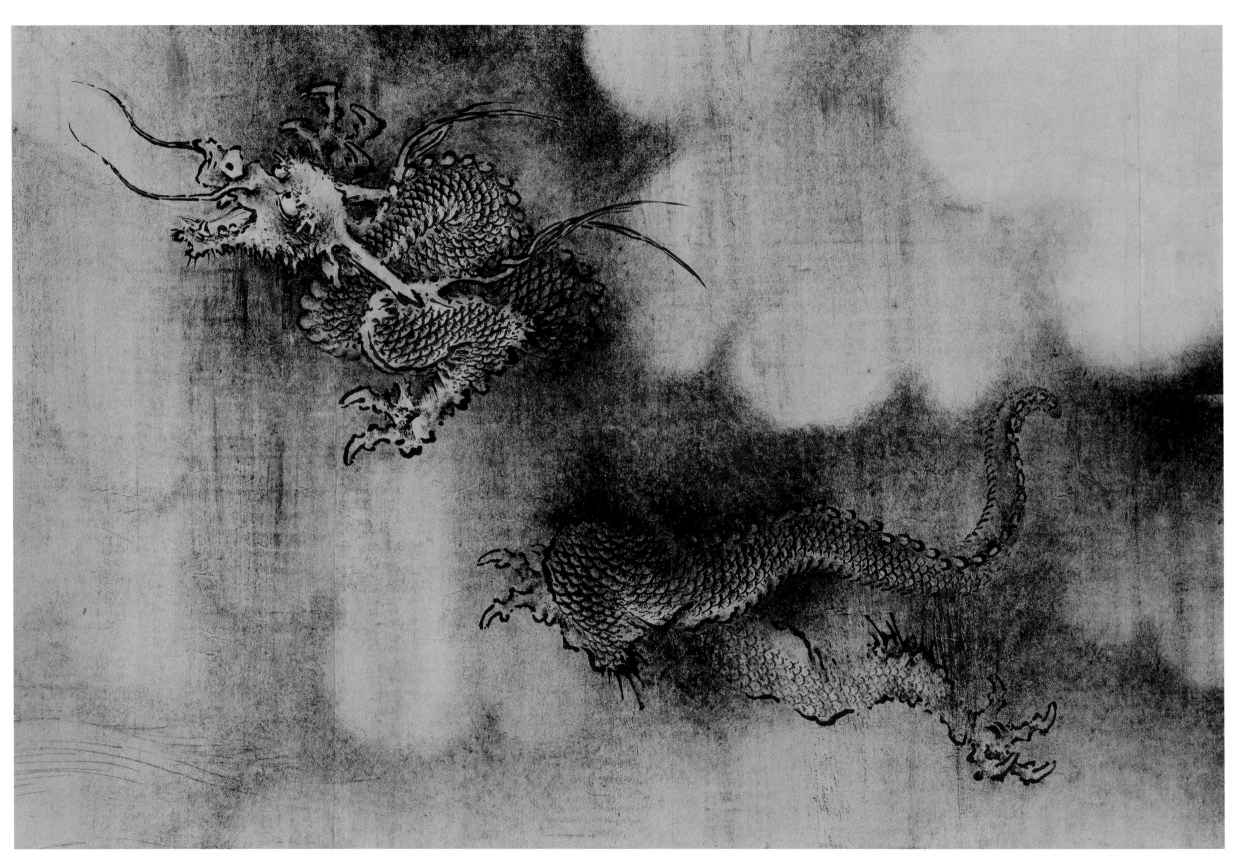

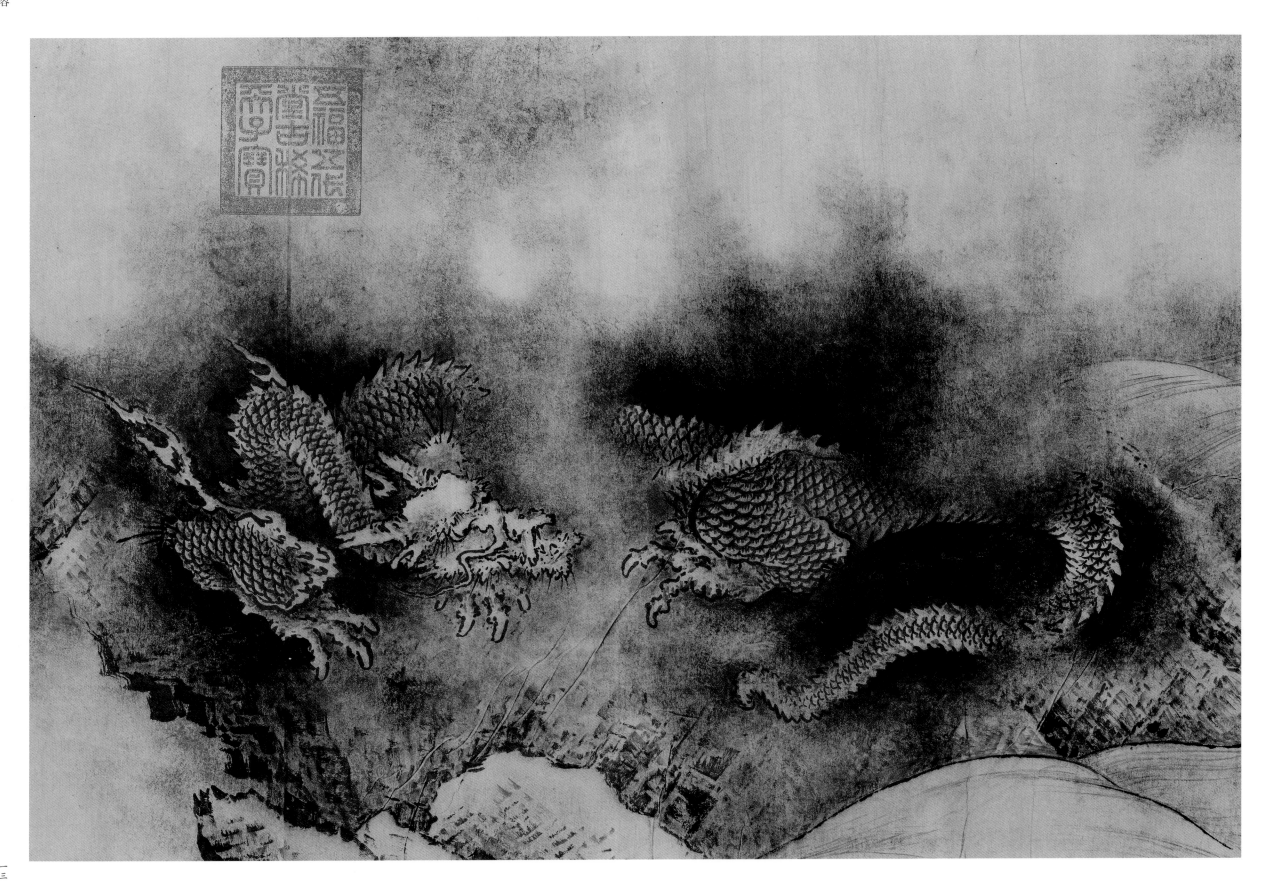

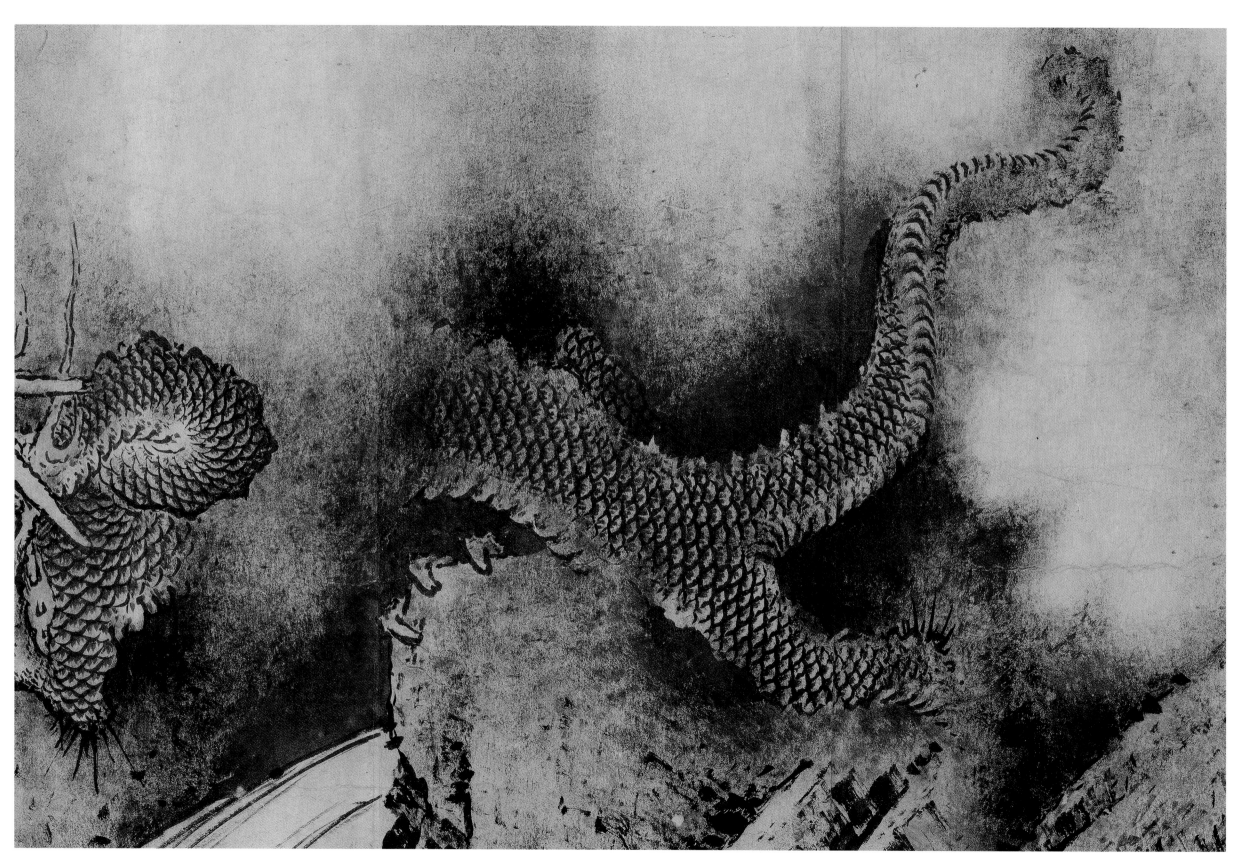

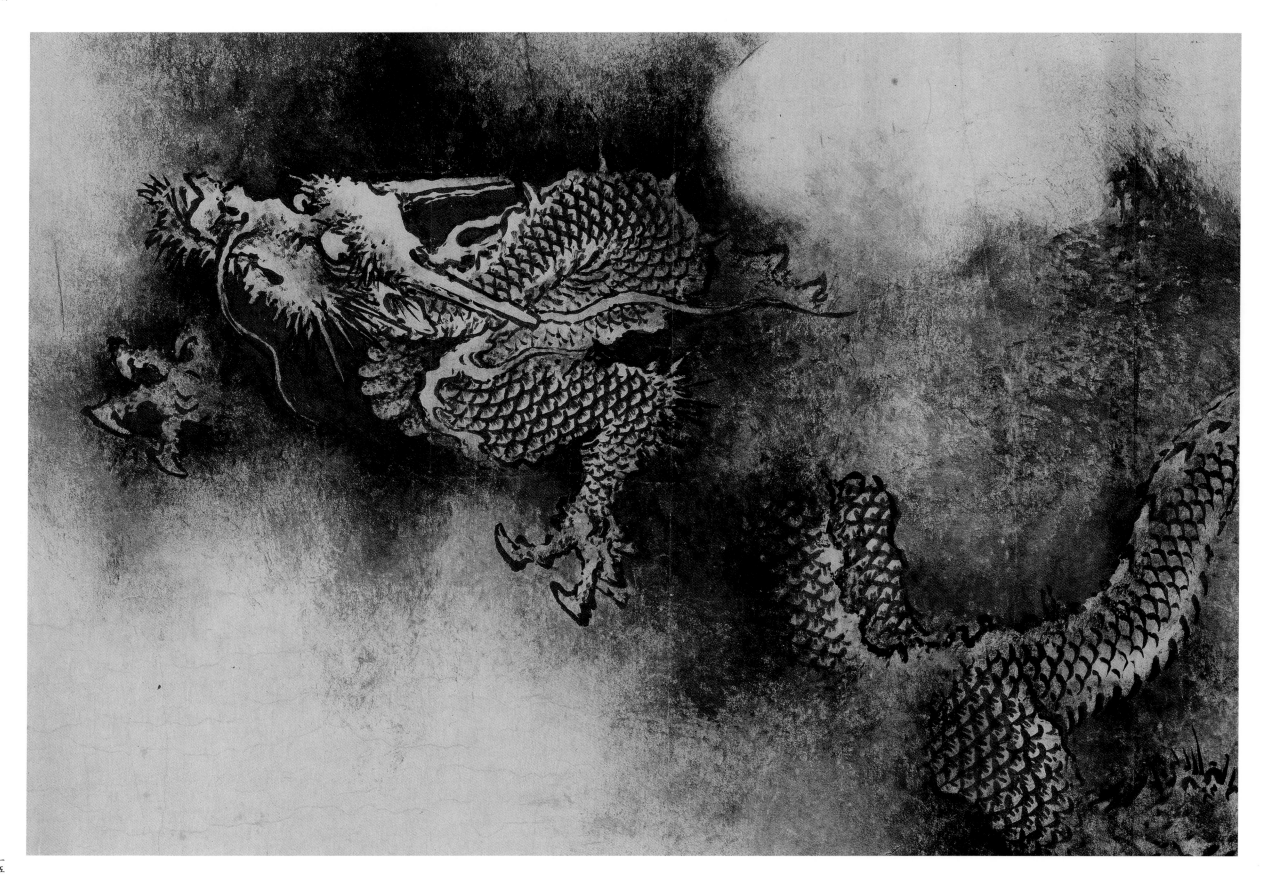

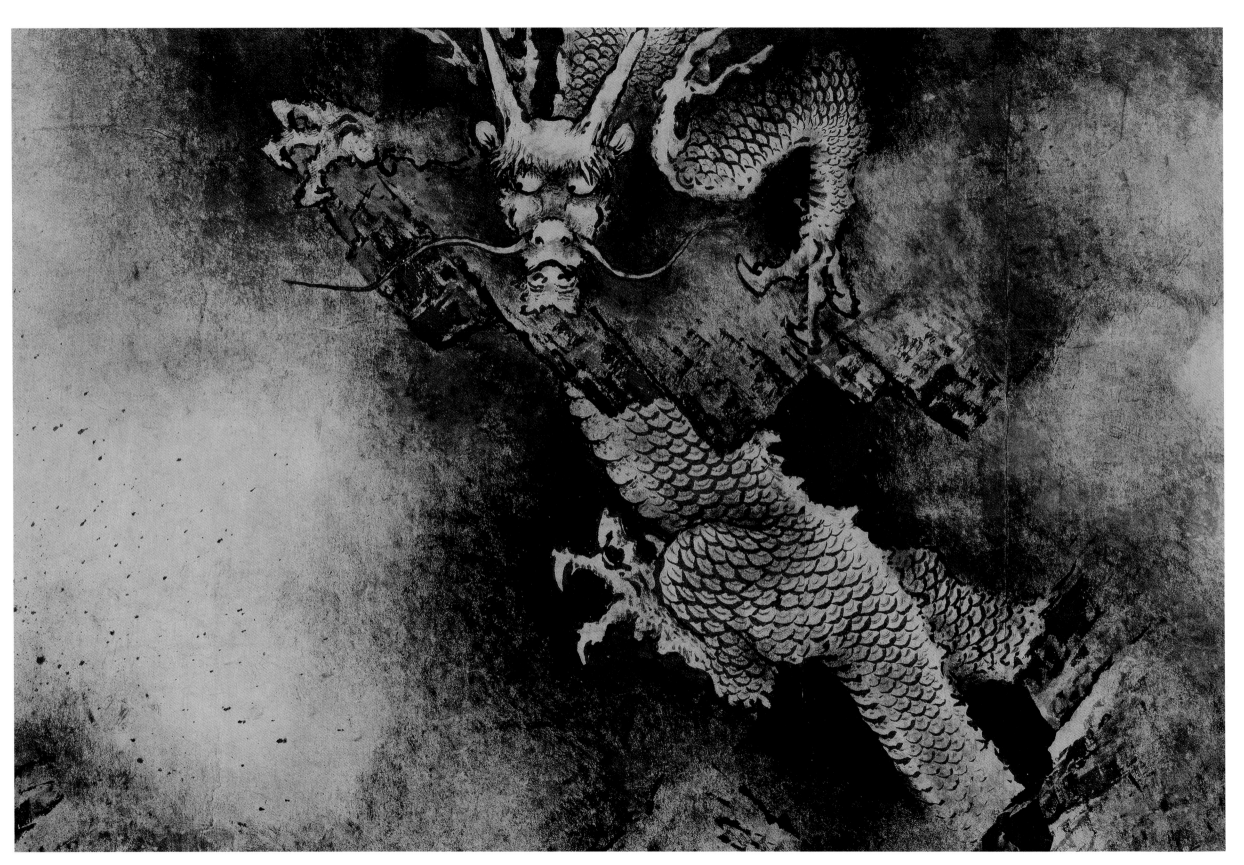

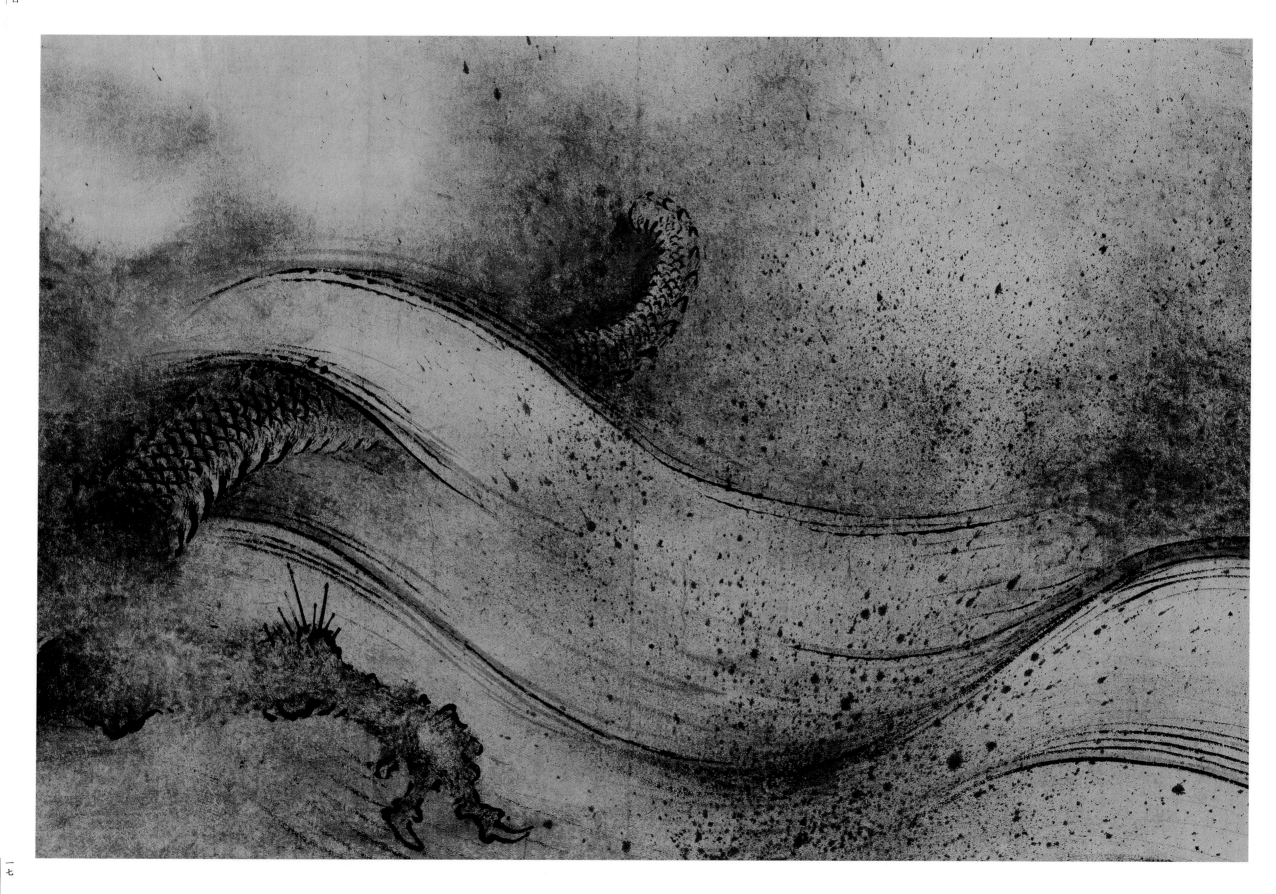

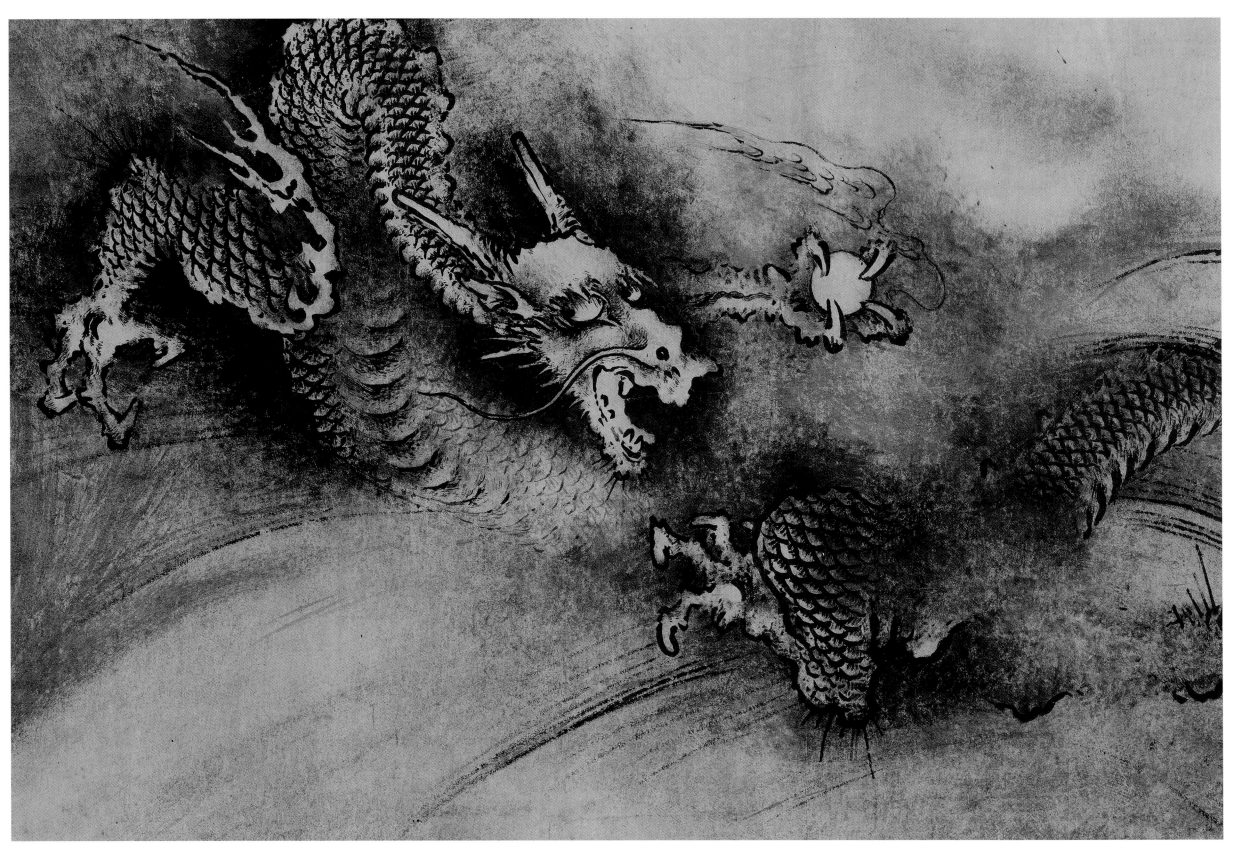

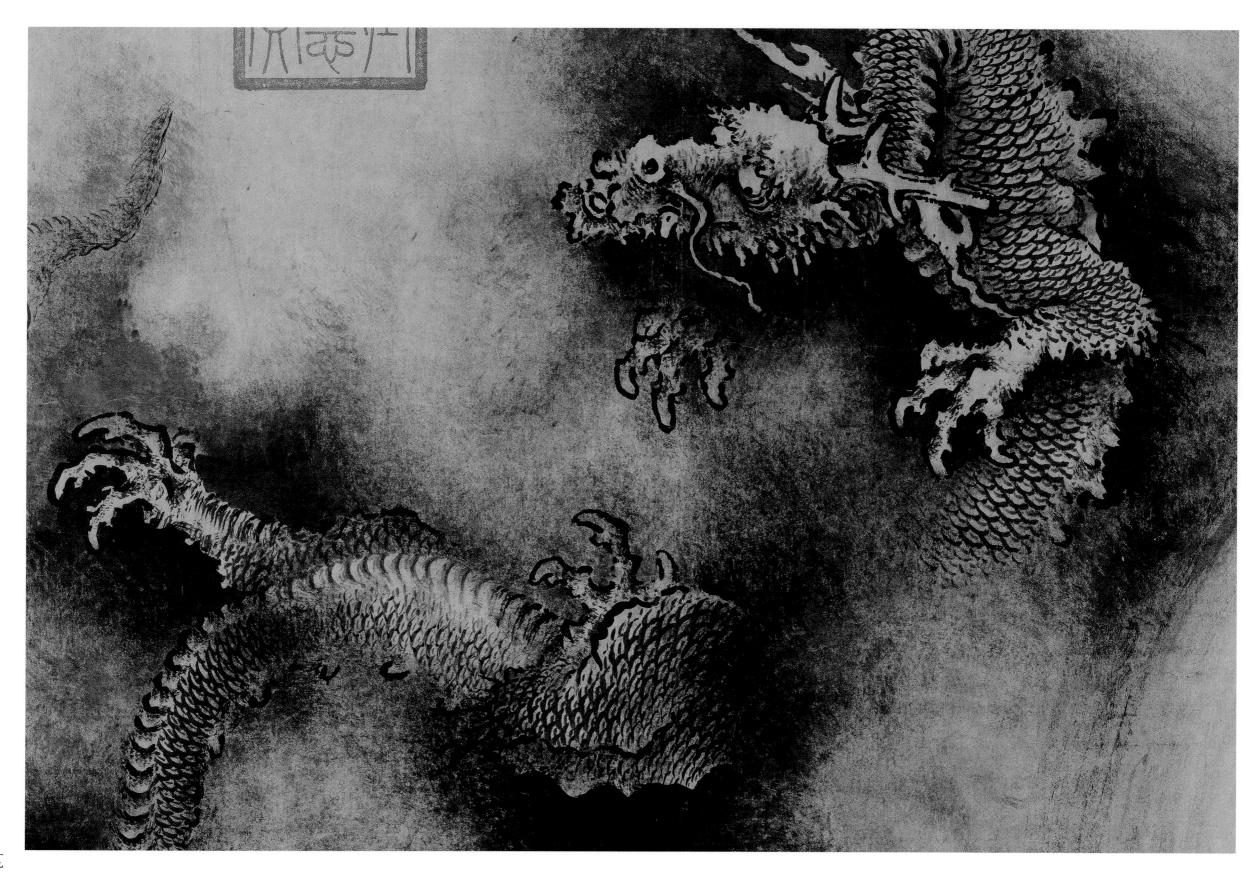

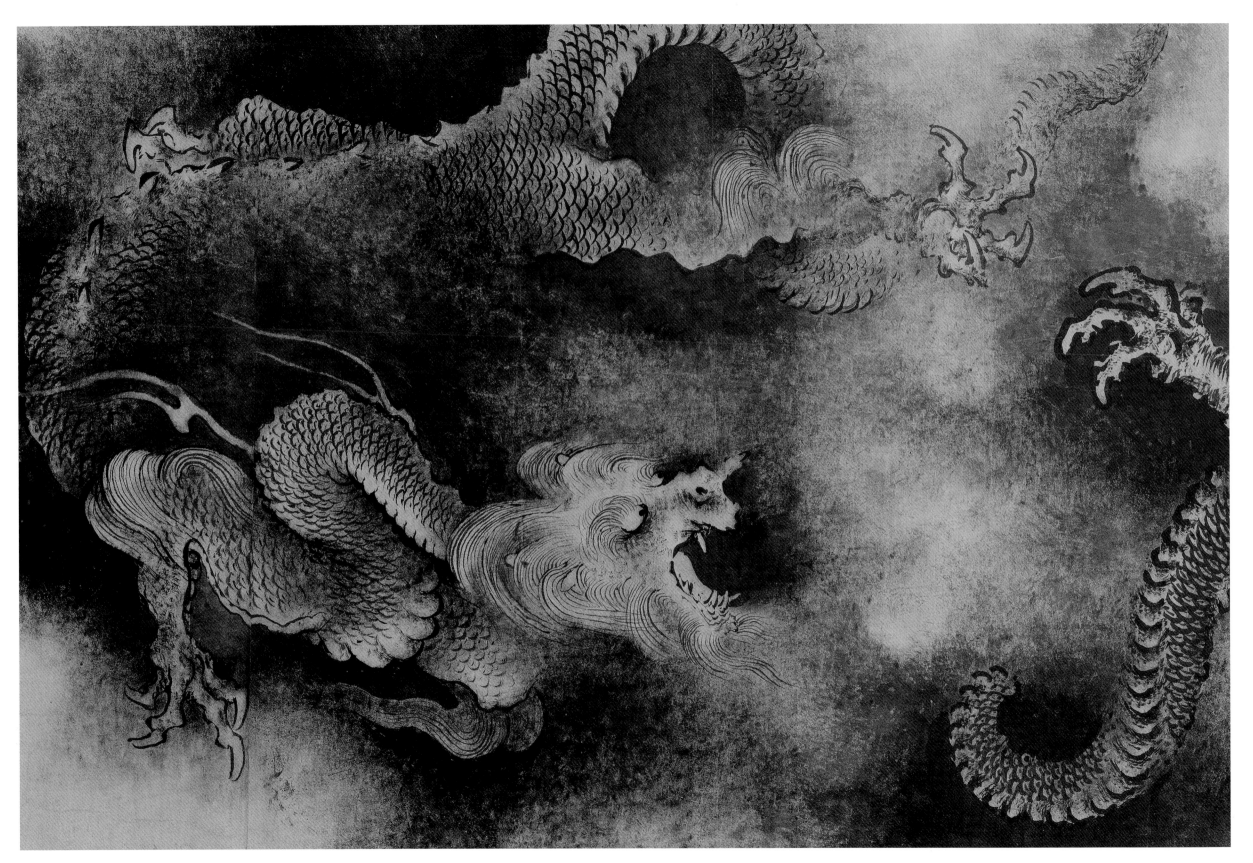

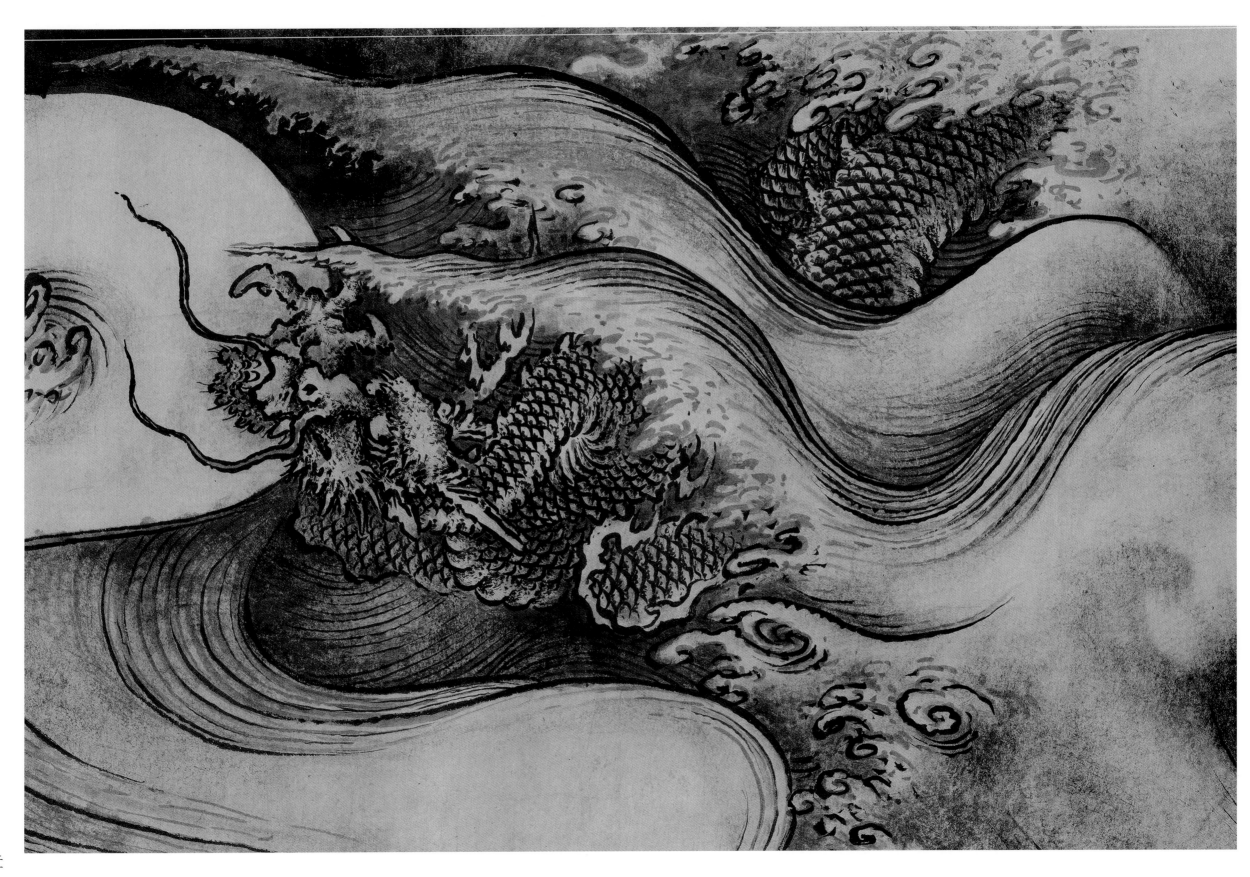

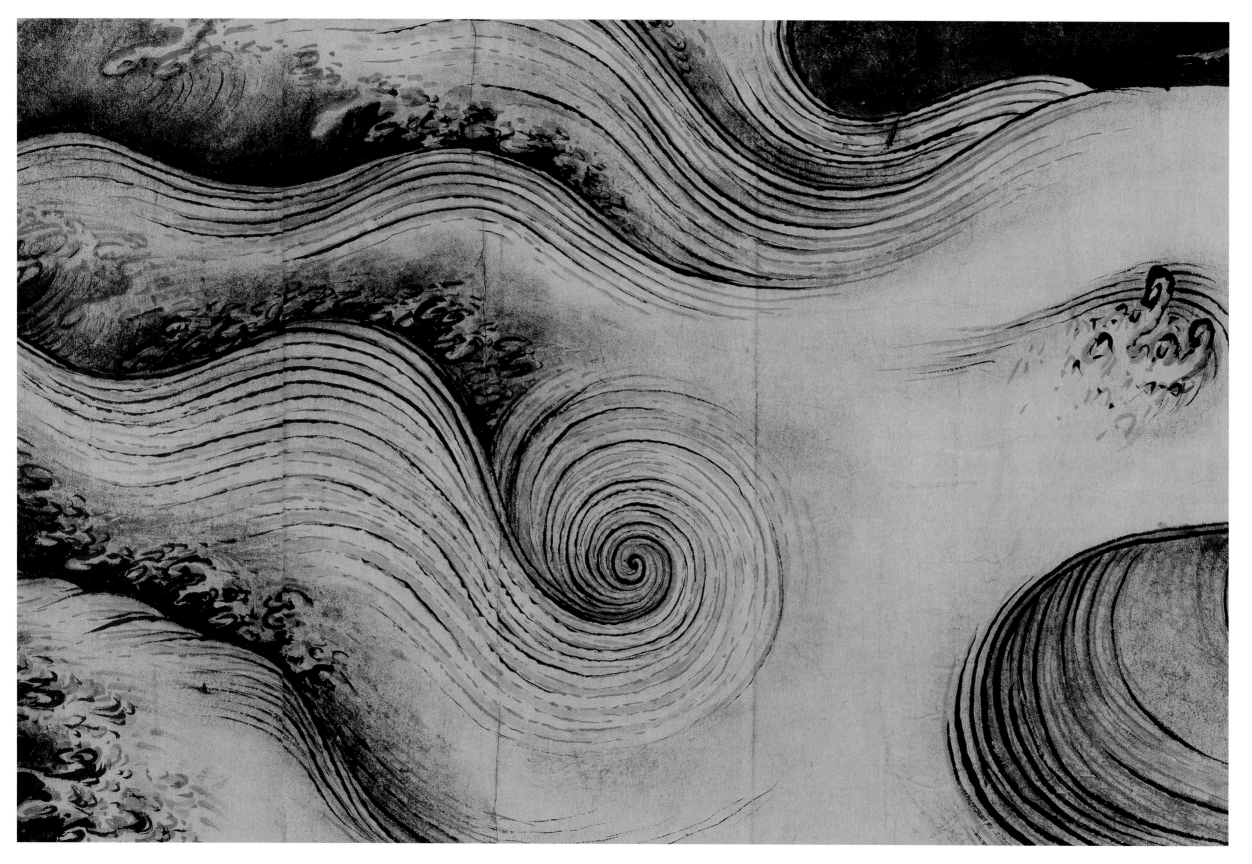

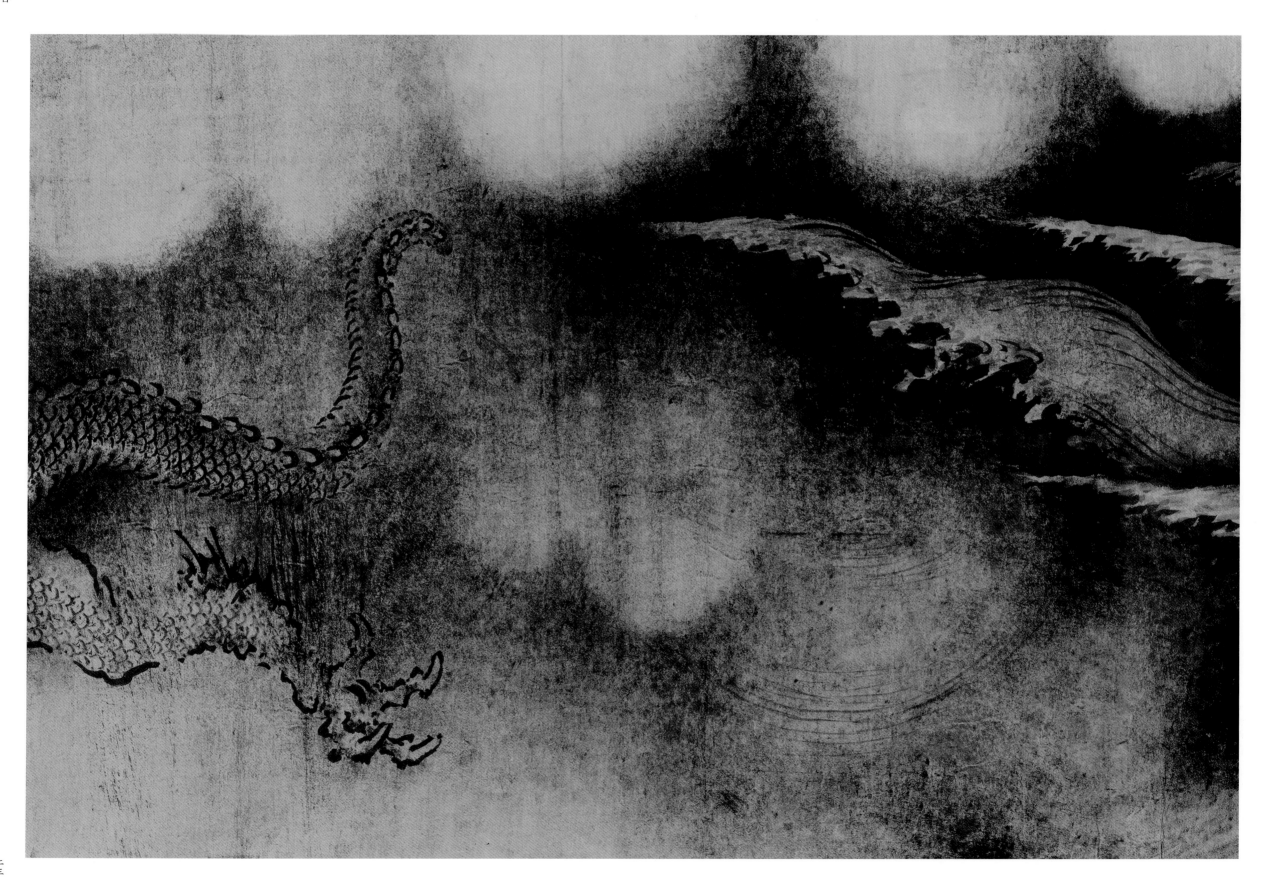

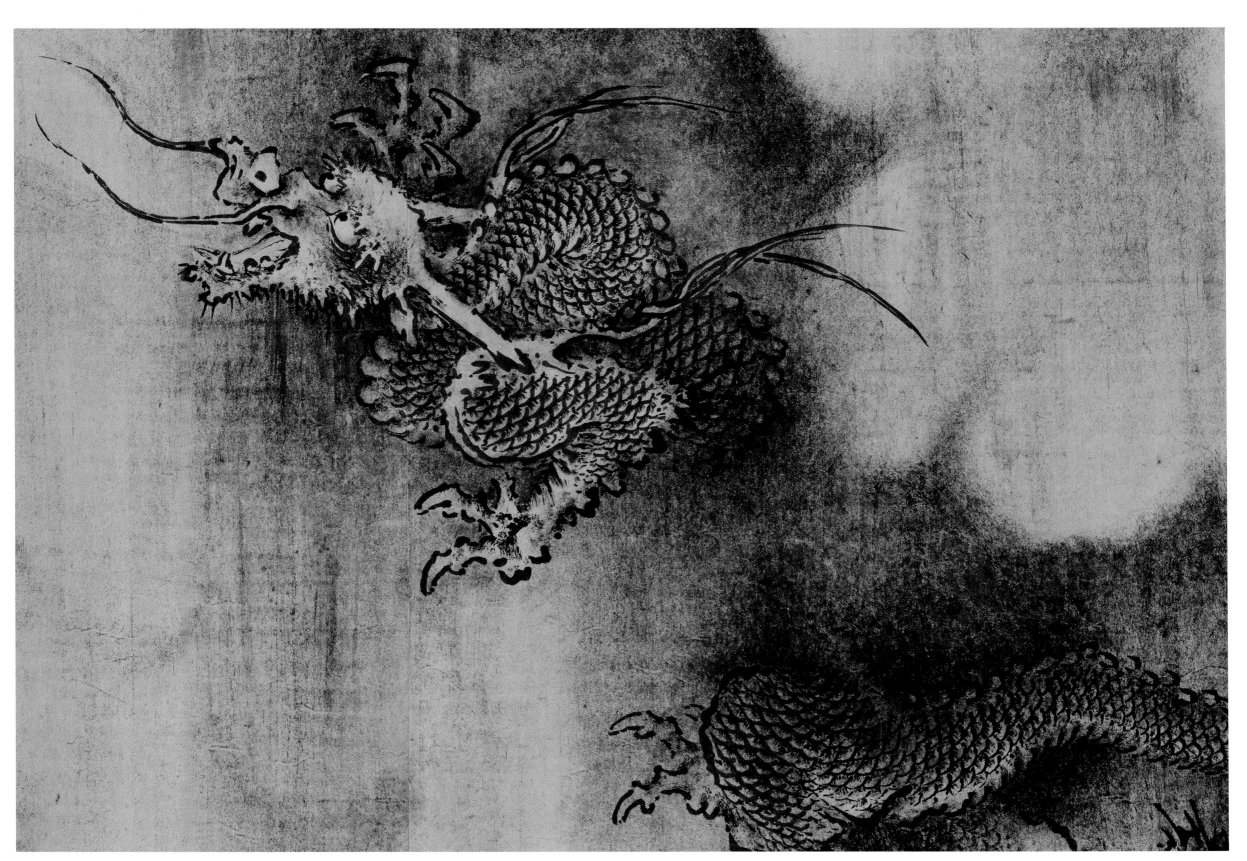

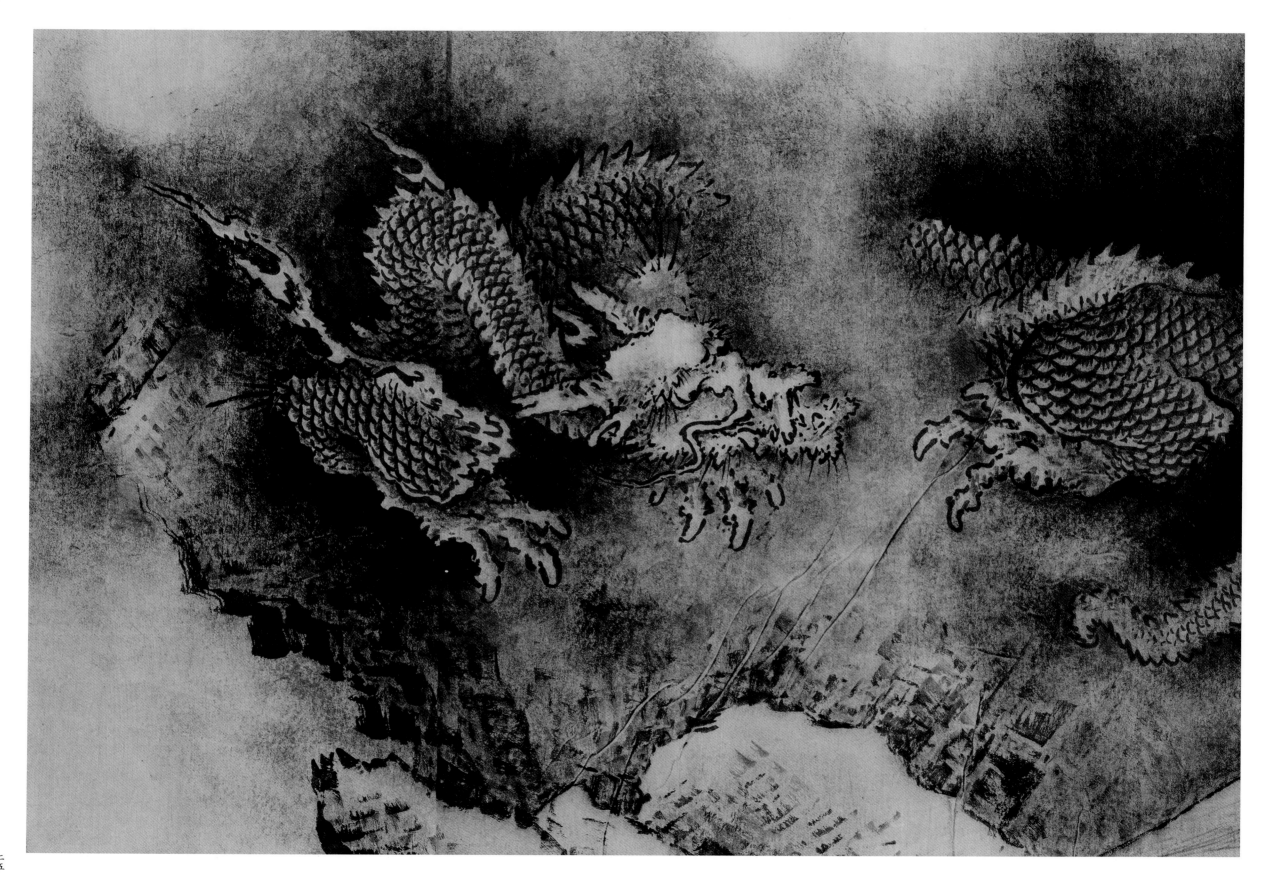

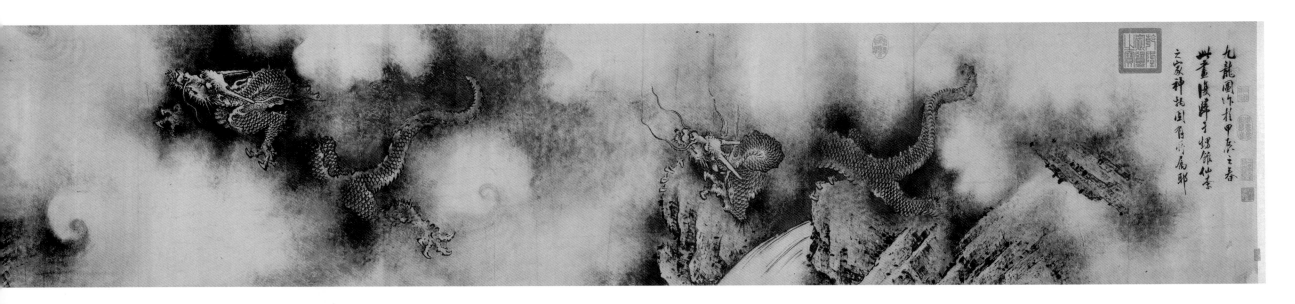

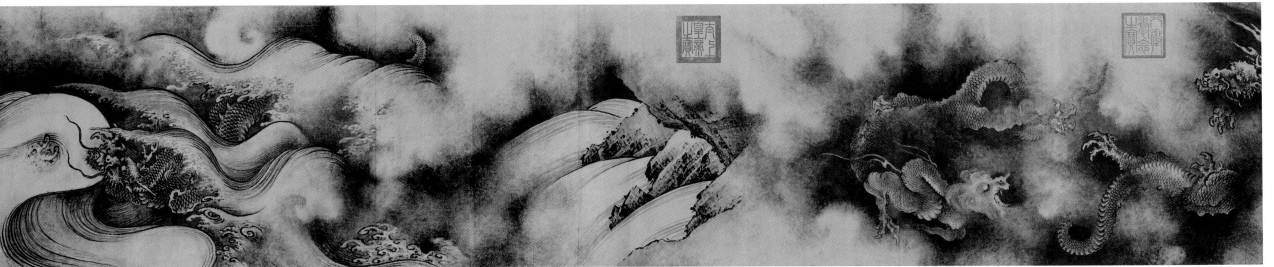

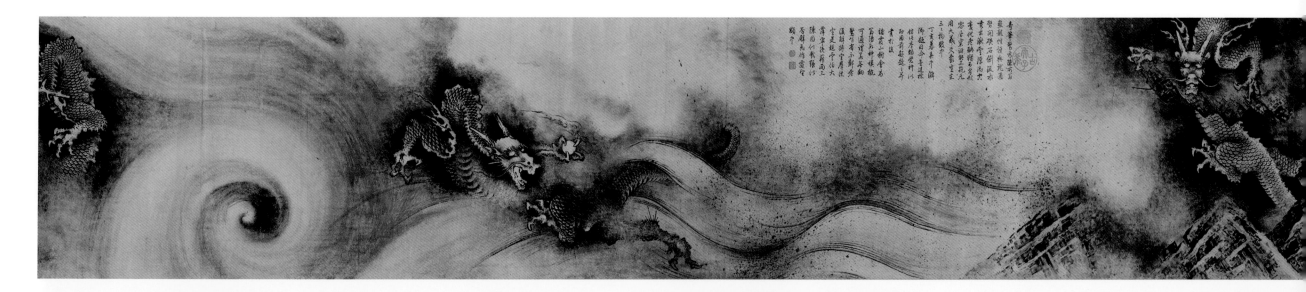

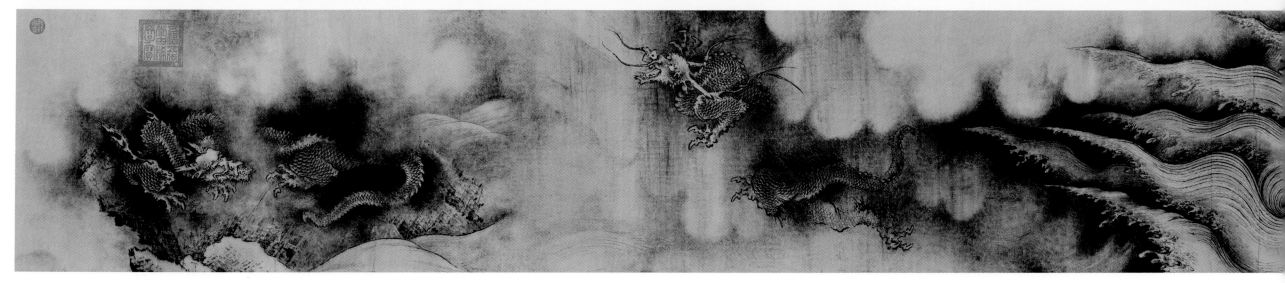

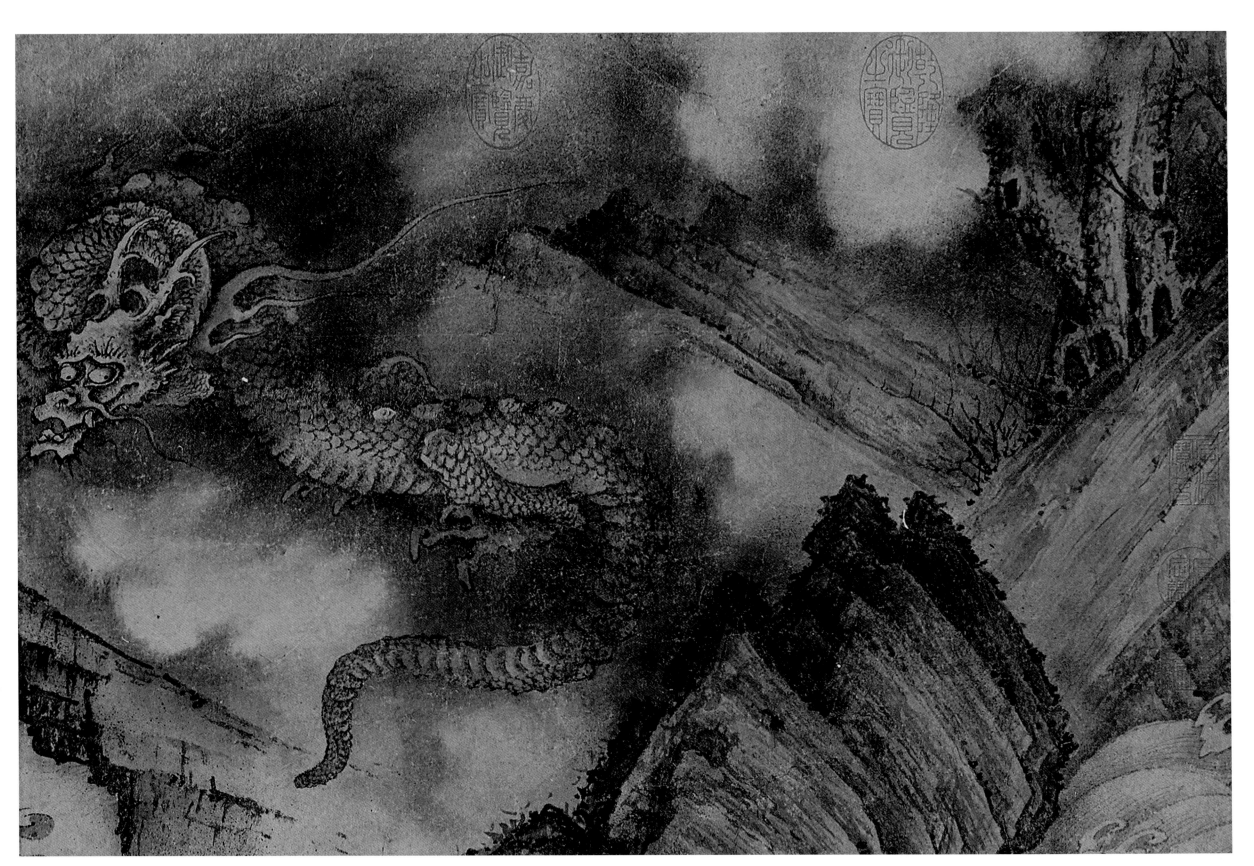

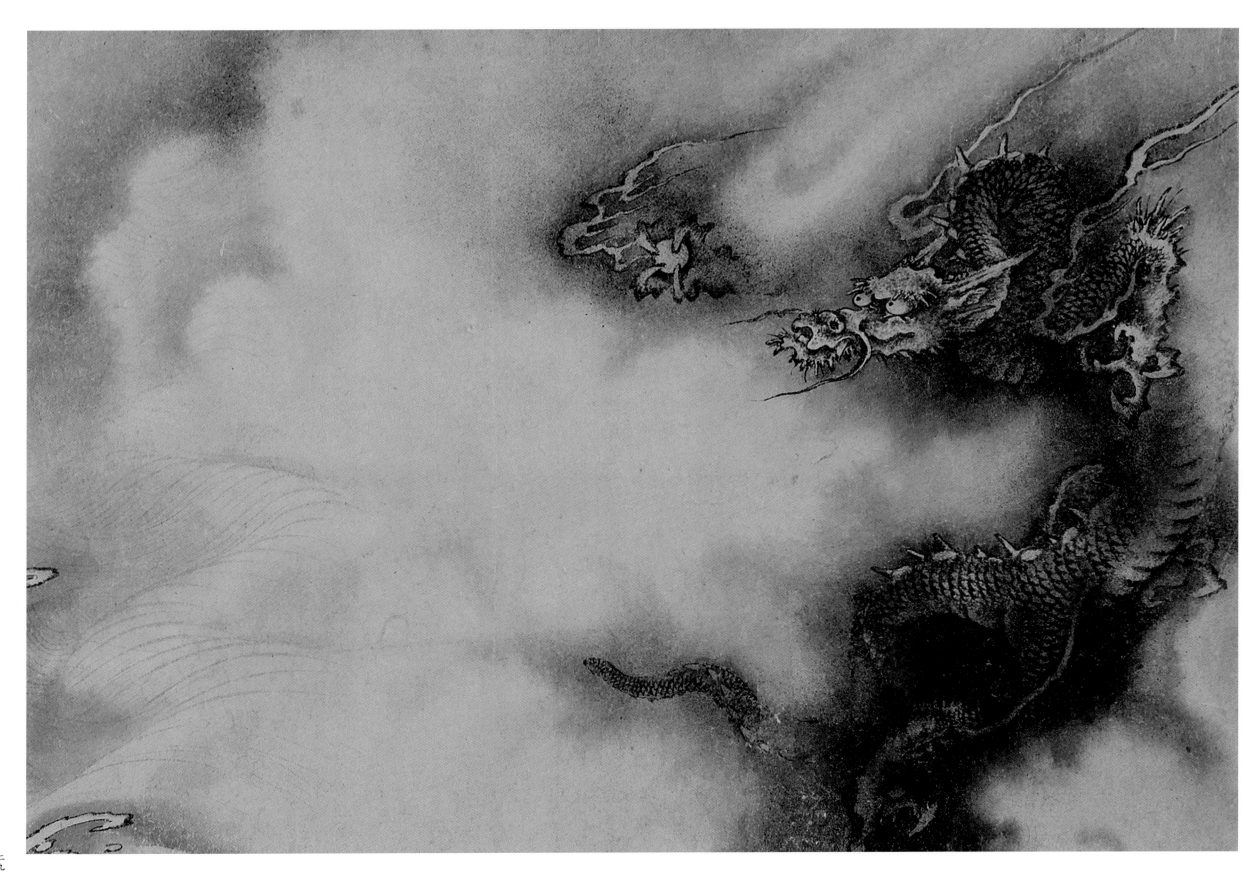

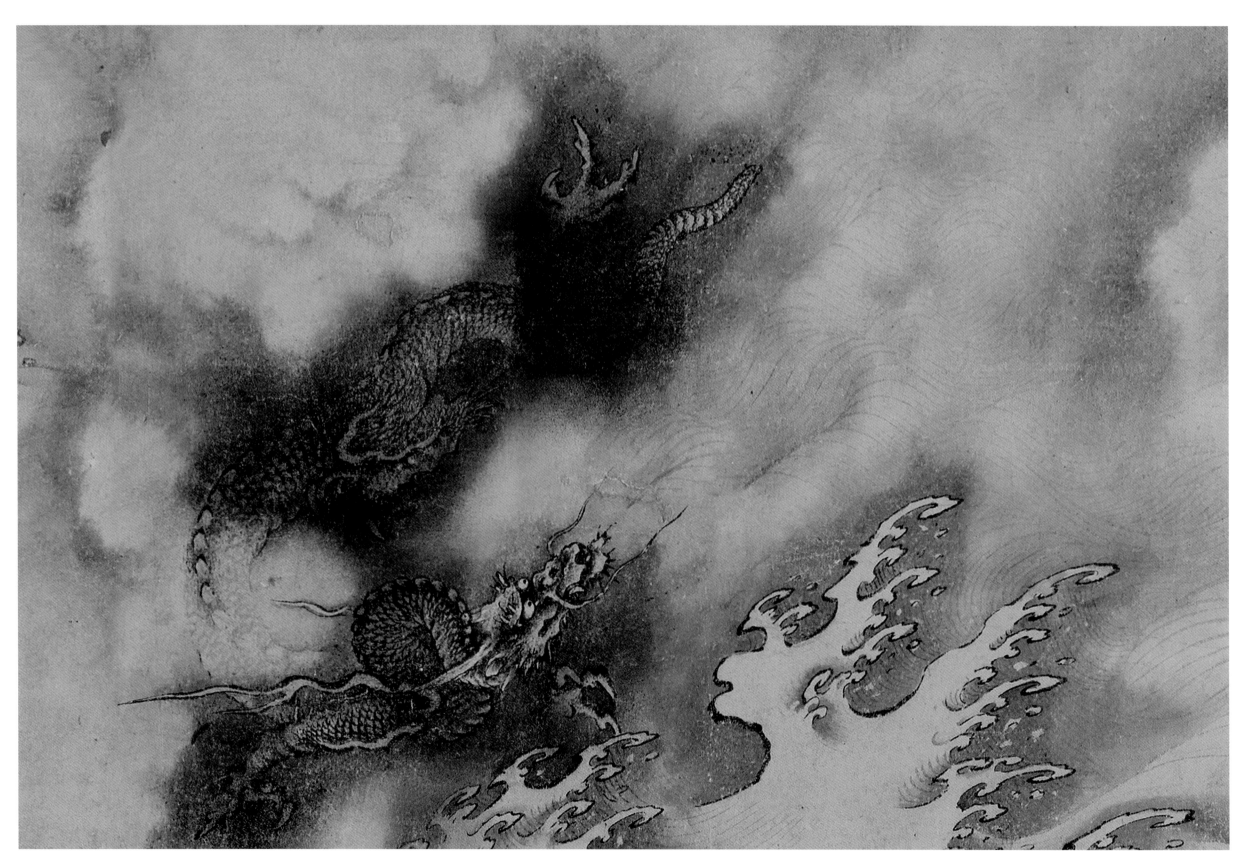

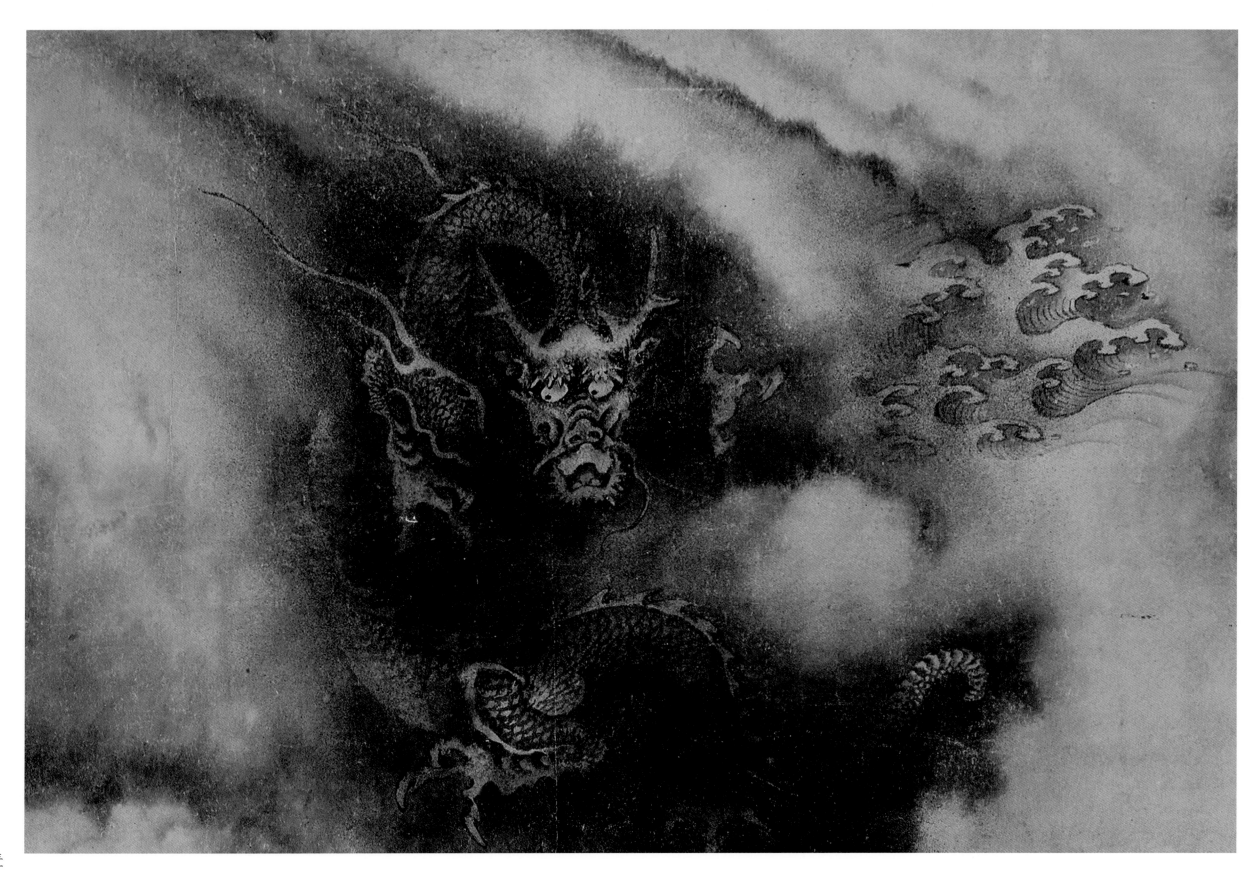

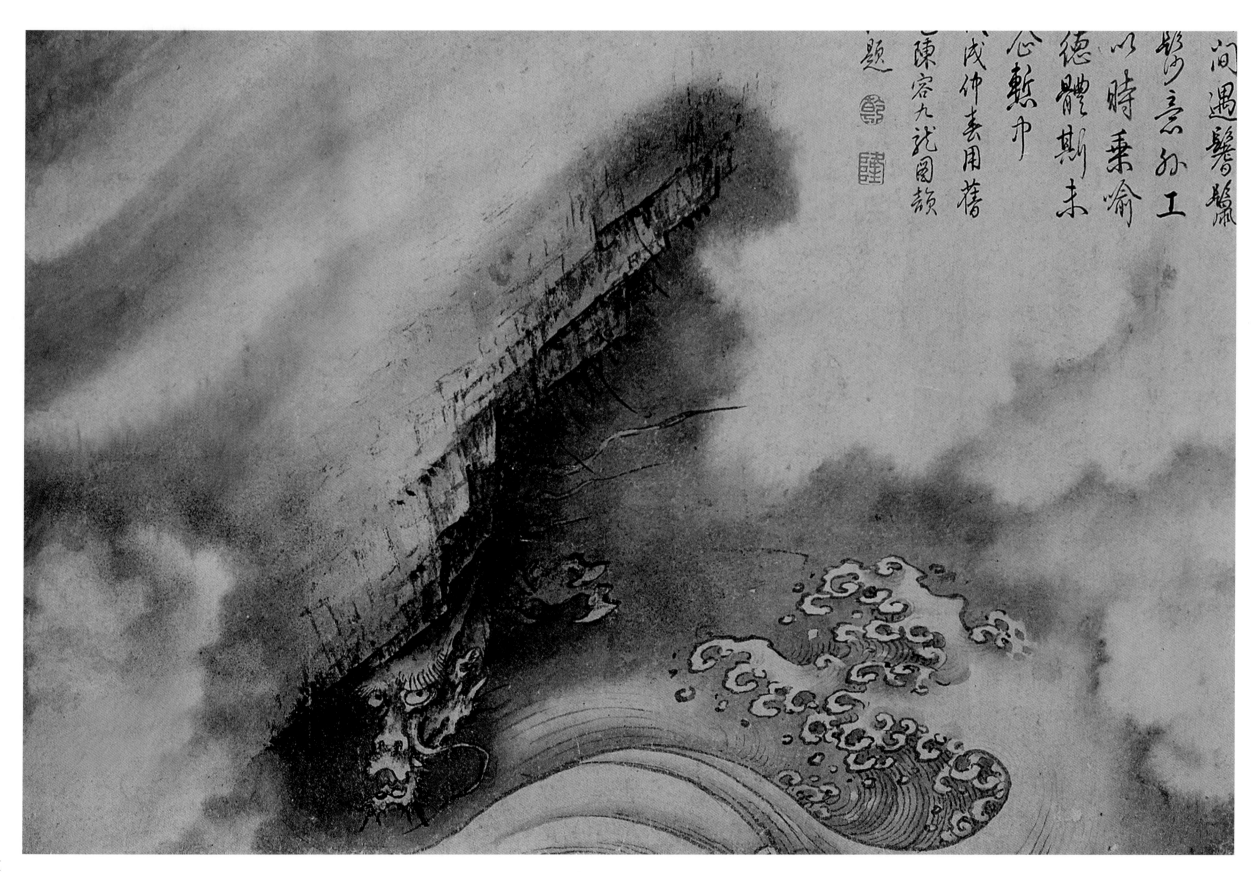

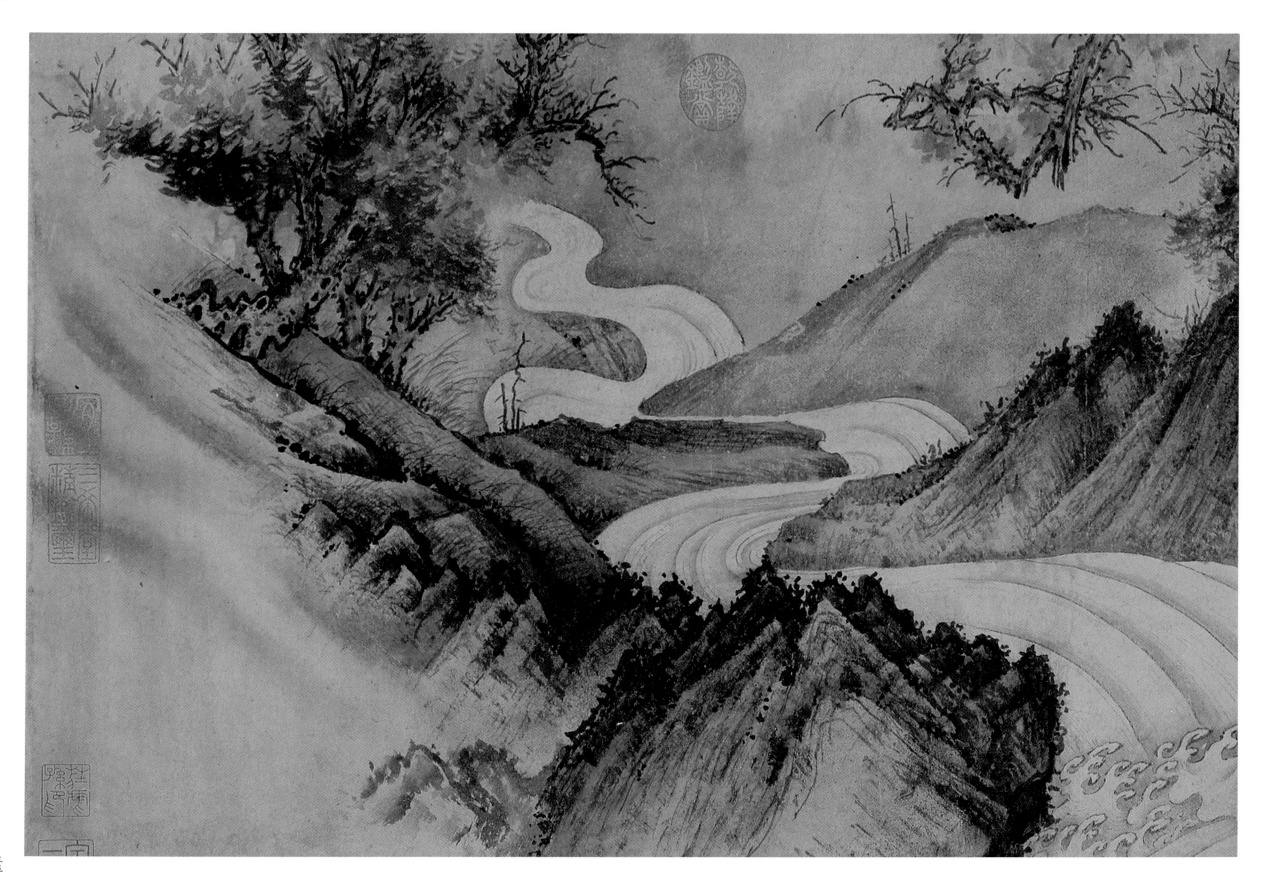

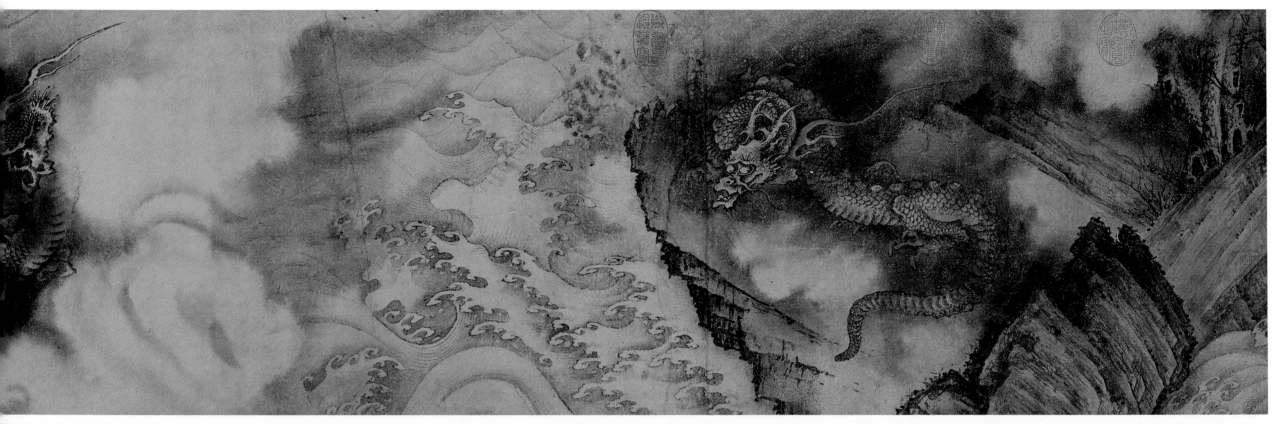

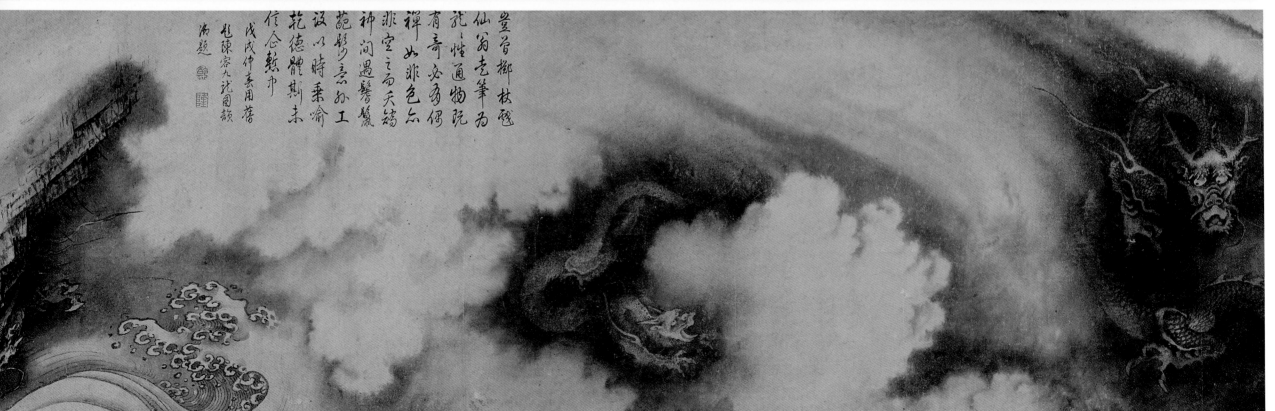

豈曾擲杖蛋
仙翁亳走筆為
龍性通物玩
有奇必有偶
禪此非色亦
非空之而天窈
神间遇馨龘
范髣岕意孙工
設以時乘喻
乾德體荆未
信念靳巾
戊戌仲秋用蓉
乩陳容九龍圖韻
為題 〔印〕〔印〕

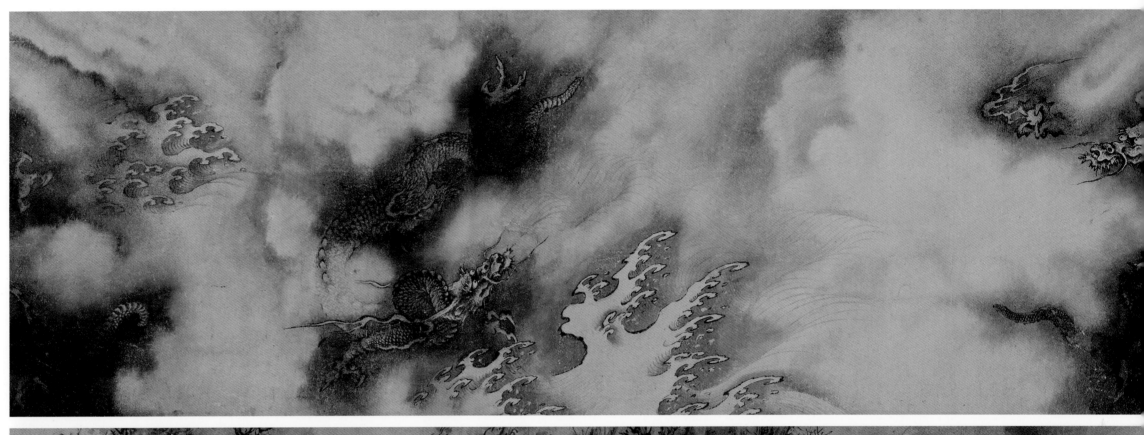

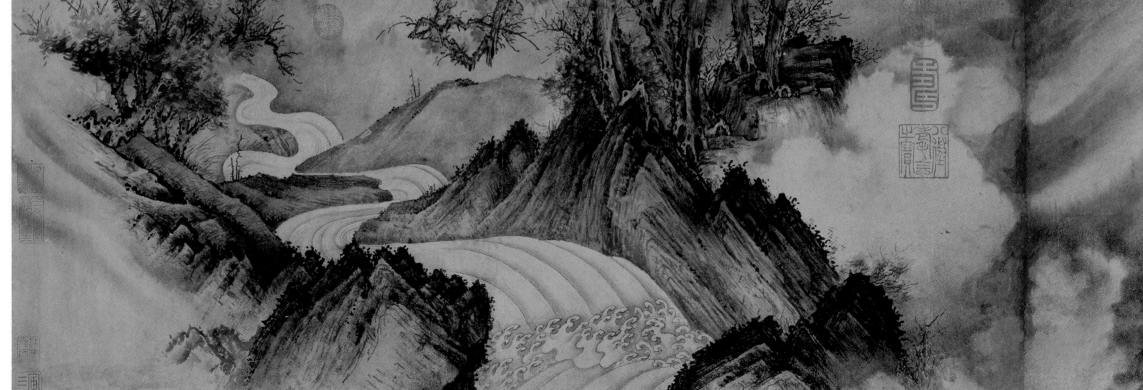

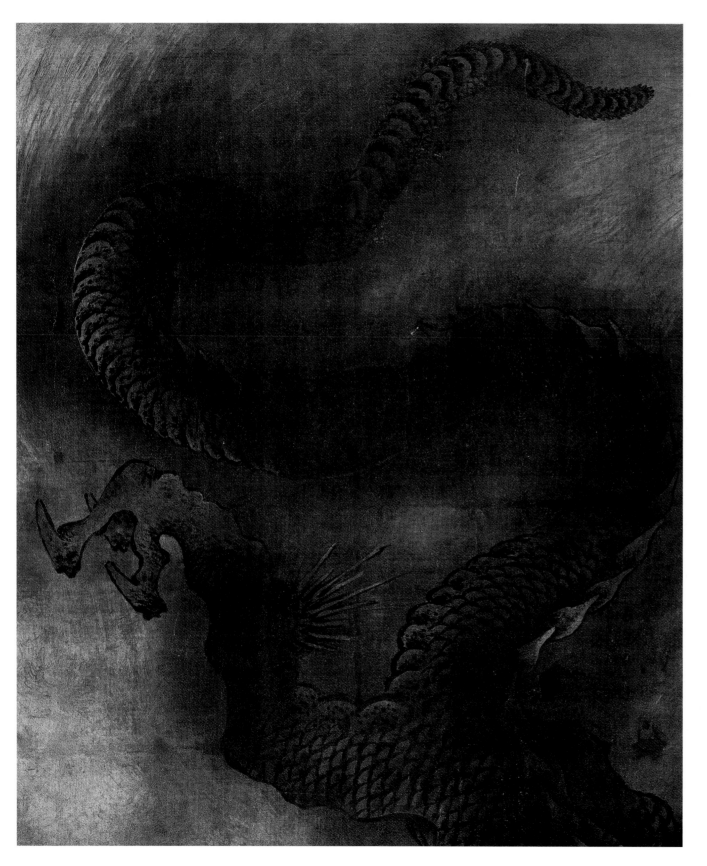

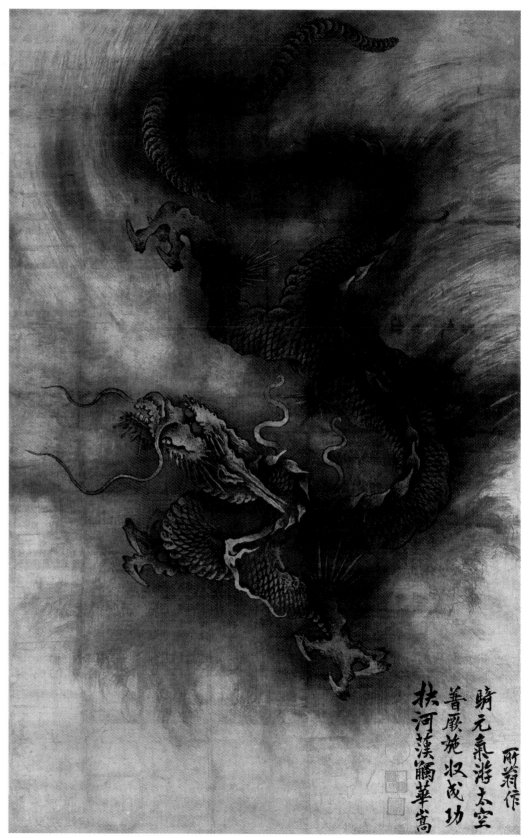

騎元氣游太空
普厱施收茂功
扶河漢觸華嵩

所肴作

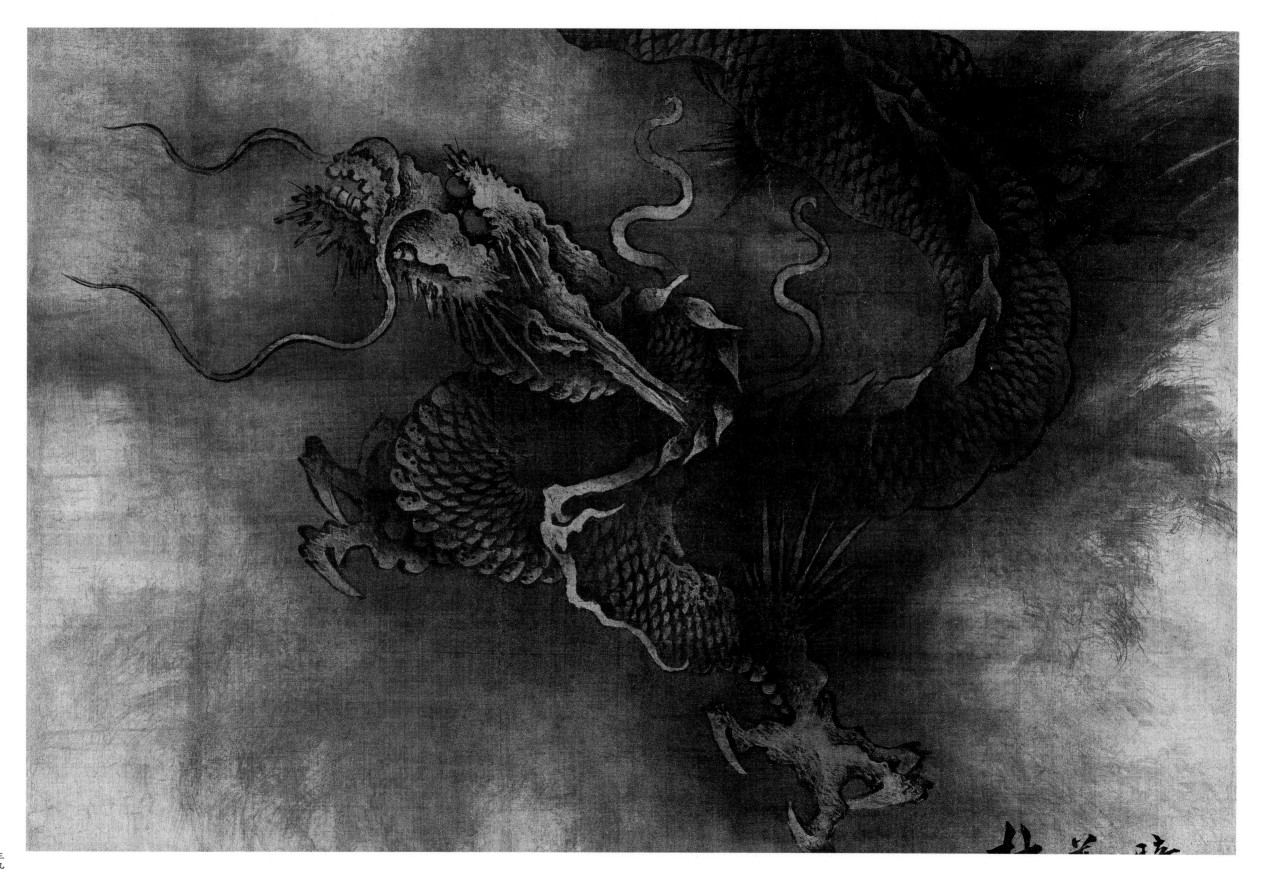

图书在版编目（CIP）数据

荣宝斋画谱．古代部分．85，宋代－陈容绘龙部分／
（宋）陈容绘．－－北京：荣宝斋出版社，2023.3
ISBN 978-7-5003-2425-6

Ⅰ．①荣… Ⅱ．①陈… Ⅲ．①龙－翎毛走兽画－作
品集－中国－宋代 Ⅳ．① J222

中国版本图书馆 CIP 数据核字 (2021) 第 272858 号

责任编辑：李晓坤
责任校对：王桂荷
责任印制：王丽清
　　　　　毕景滨

RONGBAOZHAI HUAPU GUDAI BUFEN 85 CHENRONGHUILONG BUFEN

荣宝斋画谱　　古代部分　　85　陈容绘龙部分

绘　　　　者：陈容（宋）
编辑出版发行：荣寶齋 出 版 社
地　　　　址：北京市西城区琉璃厂西街19号
邮 政 编 码：100052
制 版 印 刷：北京荣宝艺品印刷有限公司

开本：787 毫米 ×1092 毫米　1/8　印张：6
版次：2023 年 3 月第 1 版　　印次：2023 年 3 月第 1 次印刷
印数：0001–3000　　　　　定价：48.00 元

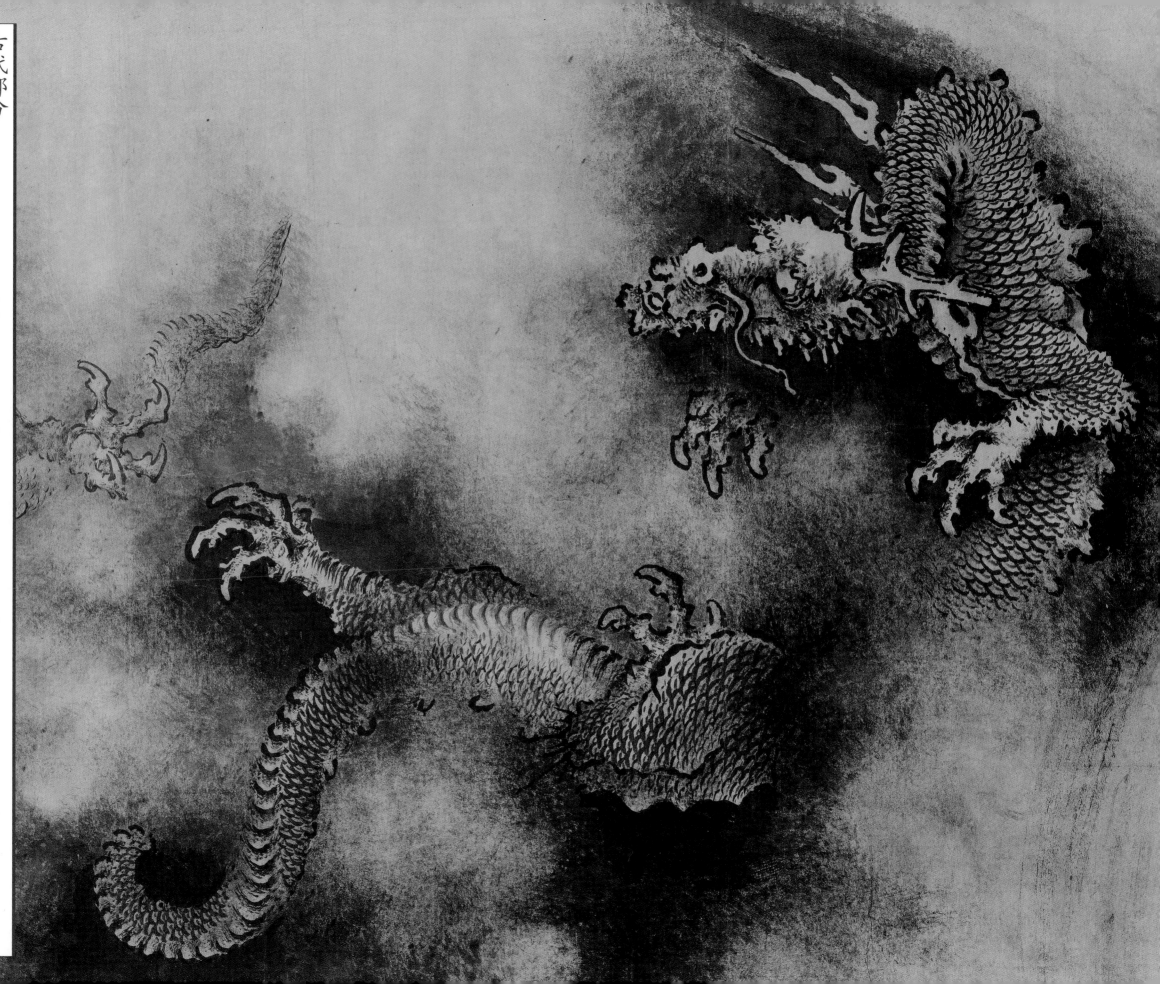

古代部分

八十五

陈容绘

龙部分

榮寶齋畫譜

榮寶齋出版社